少年伽利略

Galileo

Contents

U0076720

第1題

如何排成 8 個大小相同的正方形？

讓我們先暖身一下，挑戰謎題書必有的「火柴棒謎題」！所謂的火柴棒謎題，通常是在已排好的圖形上移動支數限定的火柴棒，重新排成指定的圖形。

現在就來看第一題！如下圖所示，有12支火柴棒排成 3 個正方形。若只能移動其中4支重新排成 8 個大小相同的正方形，應該怎麼做才好呢？

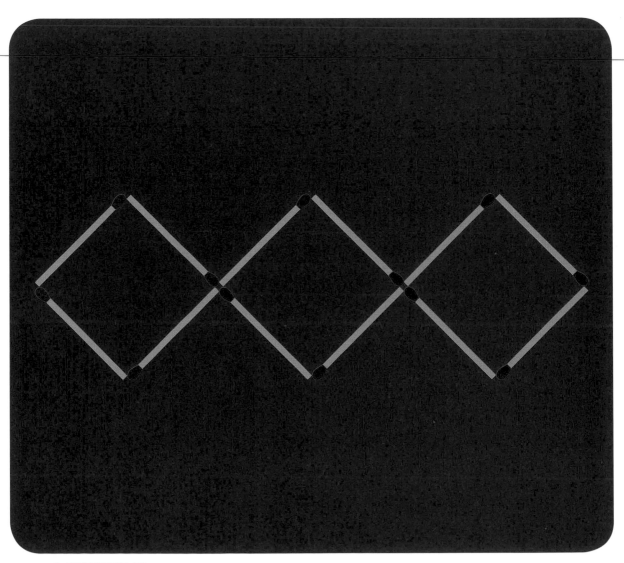

▶ 答案請看第4頁

第2題

如何列出正確的數學式？

再來一道火柴棒謎題，請挑戰看看！

如下圖所示，有一個由火柴棒排成的數學式子。但仔細一看，這個數學式是「3＋4＝5」，並不符合等式的定義。

例如，把等式右邊排成「5」的火柴棒移動其中 2 支，改排成「7」，這個數學式就可正確成立。

那麼，如果要求只能移動 1 支火柴棒就排成正確的數學式，應該要怎麼做呢？

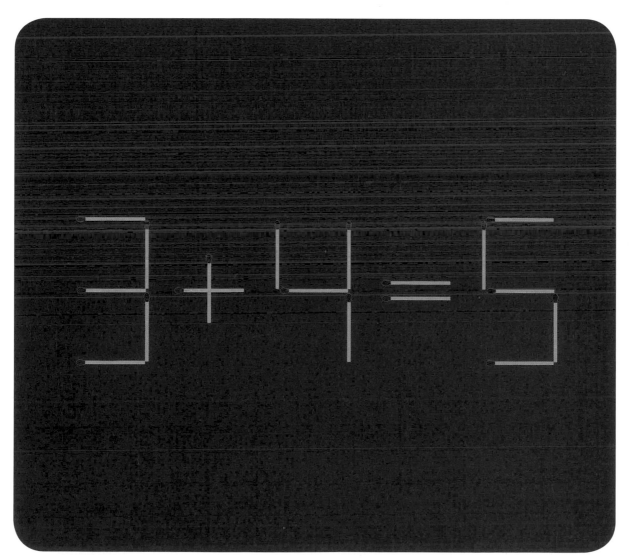

❯ 答案請看第5頁

解答　第1題

　　如下圖所示，把排成 1 個正方形的4支火柴棒拿起來，利用這 4 支火柴棒把其他 2 個正方形各分割成 4 個小正方形，就成為 8 個大小相同的正方形。

　　若要把正方形的個數增加為 8 個，只要把正方形分割得更小就行了。如果能注意到這一點，這道謎題便能迎刃而解。

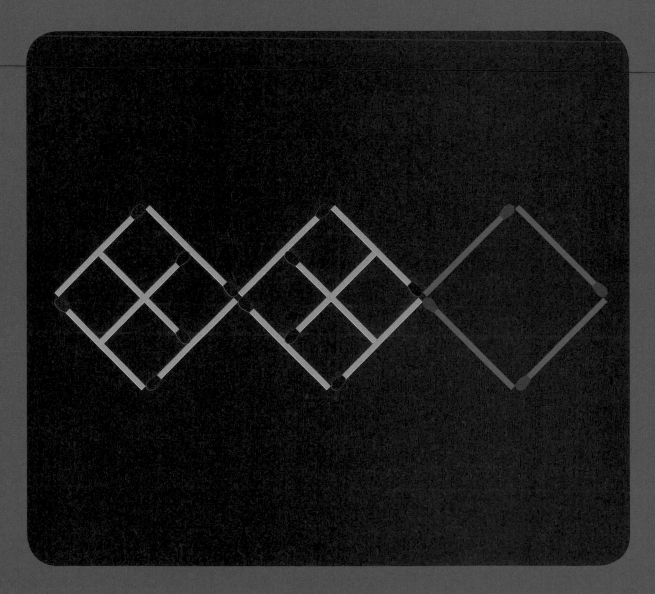

解答 第2題

如下圖所示，把「＋」號的直棒拿起來，使用這支火柴棒把3改成9，就變成「9－4＝5」正確的數學等式了。

如果火柴棒的移動，只專注在改變原先排成的數字，將無法破解這道謎題。除了數字之外，也必須考慮運算符號的改變，把式子中的加號改變成減號才行。如果能注意到這一點，便可找到答案。

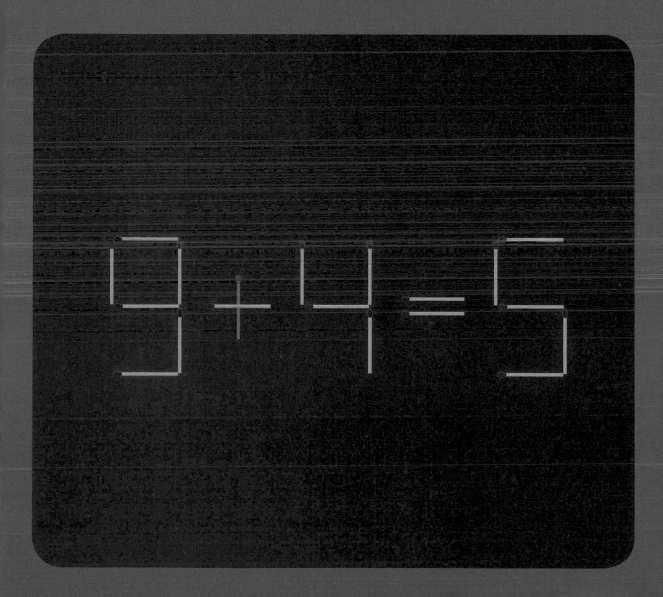

第3題

如何把太極圖分成４等份？

下方所示這個半黑半白的圖稱為「太極圖」。分開白區和黑區的曲線，是由兩個大小相同的半圓弧上下交錯，並在大圓圓心連結而成的線條。

如果想要畫1條線（曲線也可以），把這個太極圖分割成４個形狀及大小都相同的圖形（２個白和２個黑），要怎麼做才行呢？

接著再試試看，只畫１條直線即把原來的太極圖分割成４個面積相同的圖形（２個白和２個黑）。這次，４個圖形的形狀不相同也沒有關係。

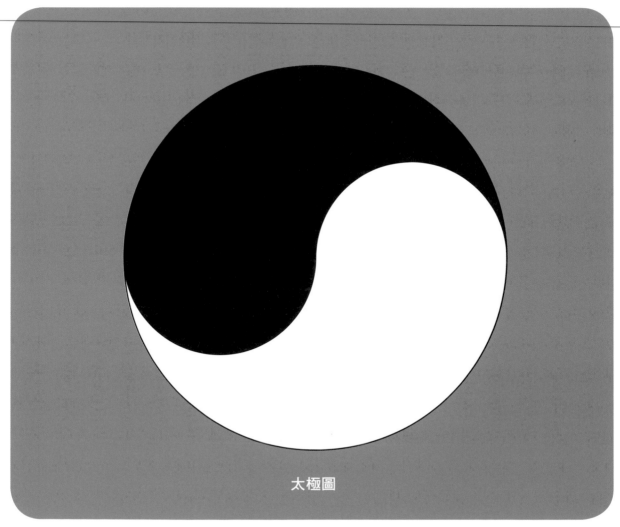

太極圖

❯ 答案請看第8頁

第4題

如何用1公升的立方體容器量出 $\frac{1}{6}$ 公升？

下圖是一個 1 公升的立方體容器。這個容器如果裝滿水，則水量剛好是1公升。順帶一提，1 公升的水剛好重 1 公斤。

那麼，如果只有這個 1 公升的立方體容器，想要量出 $\frac{1}{6}$ 公升的水，該怎麼做呢？

當然，這個容器上沒有任何刻度之類的記號，而且不能使用其他容器。讀者請挑戰看看！

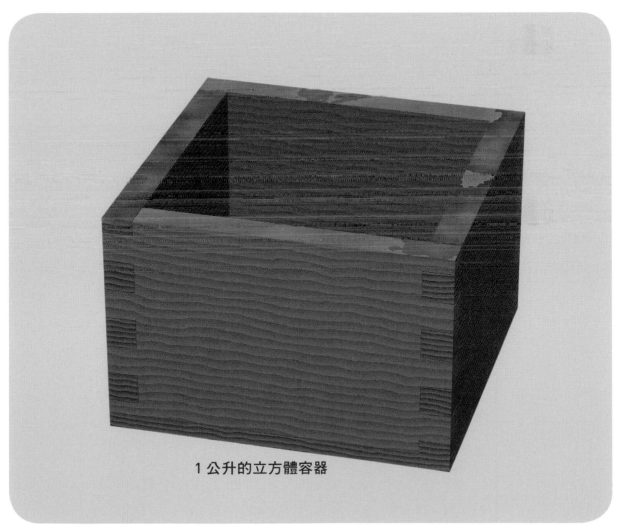

1公升的立方體容器

> 答案請看第9頁

解答　第3題

第 1 個問題請看下方圖 1 的解答。

第 2 個問題，利用圖 1 就能解答。首先，如圖 2 所示，把大圓中 4 個半圓弧的其中 1 個畫成完整的小圓。畫 1 條直線，通過這個小圓與相鄰半圓弧的交點，以及大圓的圓心。這條直線把太極圖分割成 4 個面積相同的圖形。小圓半徑為大圓半徑的 $\frac{1}{2}$，所以小圓面積為大圓面積的 $\frac{1}{4}$。這就表示，小圓面積和第 1 個問題中把大圓分割成 4 個圖形的面積相同。

因此，圖中A＋B的面積和C＋D的面積相同，所以，A、B、C、D的面積都相同。觀察下圖可知，從曲線所分割成的 4 個圖形中，拿掉B而補上C所構成的圖形，就是第 2 個問題的解答，面積仍然一樣不變。

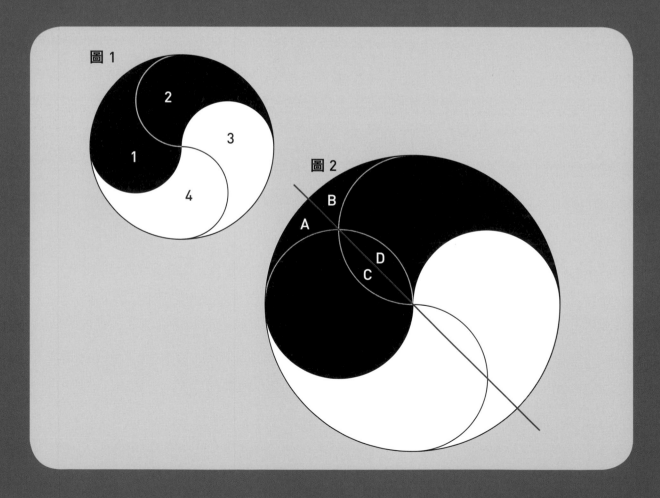

解答 第4題

　如圖所示，以容器底面的 1 個角 D為軸，傾斜立起容器，直到容器上的頂點A和底面對角線（BC）所構成的三角形ABC呈水平狀態。然後把水倒入容器內，直到三角形的邊線為止，這時容器內的水量就是 $\frac{1}{6}$ 公升。

　裝著水的部分為三角錐的形狀。把和這個三角錐有相同底面的 2 個三角柱合併在一起，即成為整個容器（下圖）。三角柱的體積是利用「底面積×高」來求算，三角錐的體積是利用「底面積×高×$(\frac{1}{3})$」來求算，所以三角錐的體積是三角柱的 $\frac{1}{3}$，也就是容器的 $\frac{1}{6}$。

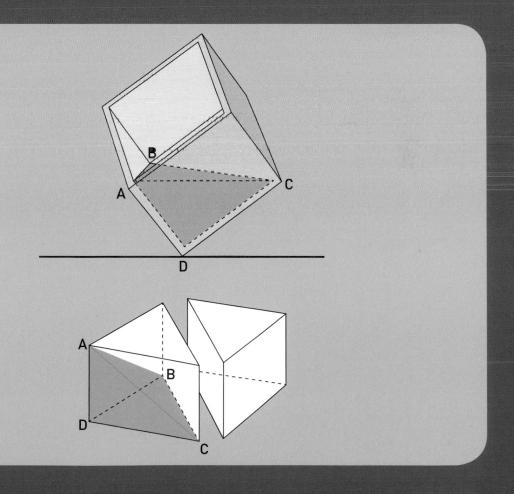

第5題

到河邊取水的最短路徑是哪一條？

A 先生和 B 小姐的家各都位於東西向流動的河川北岸同側。有一天，A 先生到 B 小姐家拜訪，打算回程時順道去河邊取一桶水再返家。

請問該如何設定路徑，才能讓 A 先生走最短的距離到河邊取水後返回自己的家？

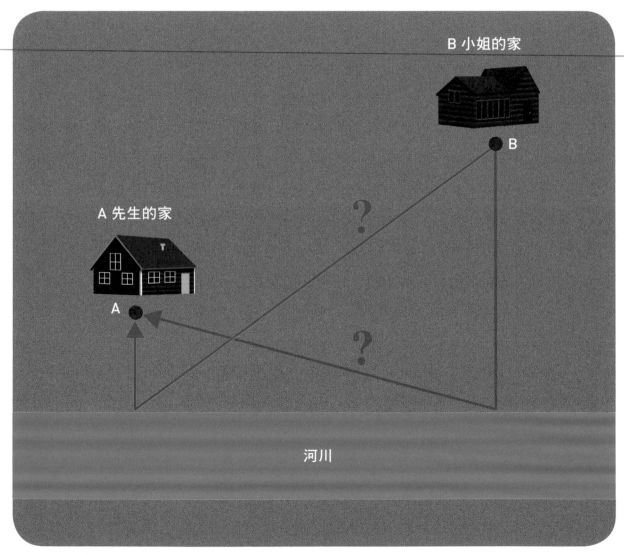

B 小姐的家

B

A 先生的家

A

？

？

河川

❯ 答案請看第12頁

第6題

如何公平地分割土地？

在某個地方，有 X 和 Y 兩位地主。如圖所示，兩人所擁有的土地緊鄰相接，但分隔兩塊土地接壤的邊界是一條折線。此外，分界線還有一口供兩人共用的水井。

一天，X 地主與 Y 地主商議：「是否願意把兩邊土地接壤的分界線拉直呢？」Y 地主聽到後回答：「如果拉直後兩方的土地面積和以前一樣，而且唯一的水井仍位於分界線上，那就沒有問題。」這條新的分界線應該怎麼拉才好呢？

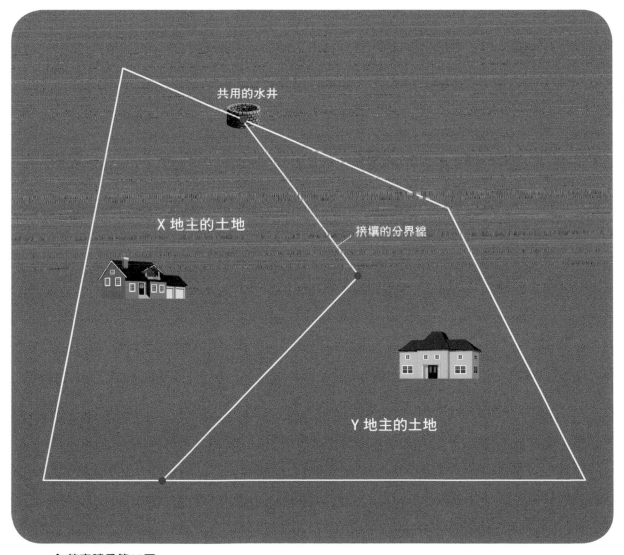

共用的水井

X 地主的土地

接壤的分界線

Y 地主的土地

❯ 答案請看第13頁

解答 第5題

　　首先，從出發點，也就是 B 小姐家（點 B），往河川北岸畫一條垂直的直線 BC。然後延長直線 BC，在延長線上取一點 D，使 BC＝CD。再畫一條直線連接點 D 和 A 先生的家（點 A），並且設這條直線和河川北岸的交點為點 E。這個時候，從 B 小姐家直接前往點 E 並在此處取水，再直接返回 A 先生家，這就是最短的路徑。

　　△ BCE 和△ DCE（△是表示三角形的符號）的形狀和大小都相等（稱為全等），所以 BE ＝ DE。因此，A 先生行走的路徑長度（BE＋EA）等於（DE＋EA）。當點 E 在直線 AD 上時（DE＋EA）的長度為最短。由此可知，從 B 小姐家出發經過點 E 再回到 A 先生家，會是最短的路徑（BE＋EA）。

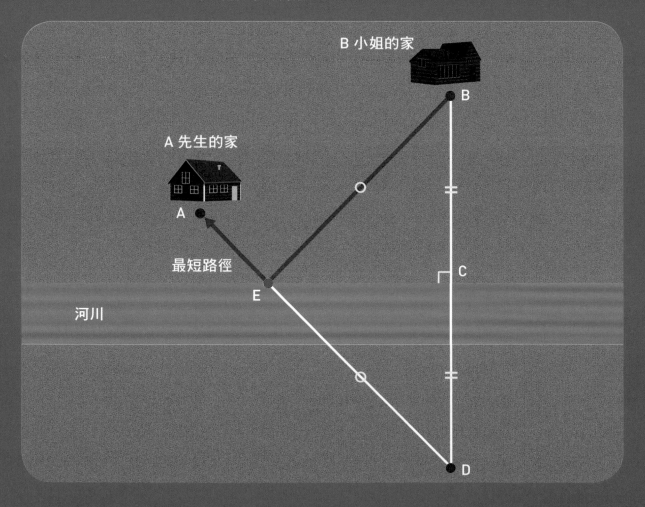

B 小姐的家

A 先生的家

最短路徑

河川

解答 第6題

取土地接壤分界線上的 3 點為 A、B、C，並且將水井設於點 A 的位置。首先，畫一條連接 A 和 C 的直線 AC。接著，畫一條通過 B 且與直線 AC 平行的直線 DE。然後，再畫一條連接 A 和 E 的直線 AE。這條直線 AE 就是滿足條件的土地新分界線。

在混有兩個人所屬土地的四邊形 ACED 之中，X 地主的土地原本是 △ ABC，重新分割後變成△ AEC。由於直線 AC 和直線 DE 平行，所以△ ABC 的底邊及高都和△ AEC 相同，也就是兩個三角形的面積相同。由此可知，X 地主的土地面積和以前一樣，當然，Y 地主的土地面積也就和以前一樣。

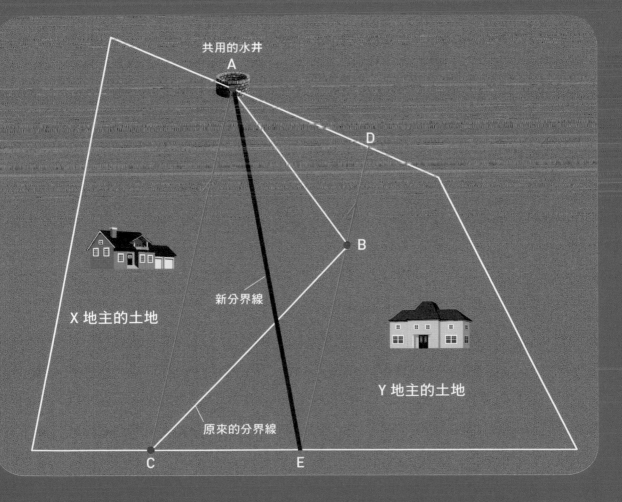

共用的水井
A

D

B

新分界線

X 地主的土地

Y 地主的土地

原來的分界線

C E

第7題

如何移動硬幣排列成正六邊形？

如下方圖 A 所示，排列著 6 個硬幣。如果想移動這些硬幣，排列成如圖 B 所示的正六邊形，最少必須移動幾次才行？

規則如下。①硬幣必須逐個在桌面上滑動。也就是說，不能拿起再擺上。②移動後的位置必須鄰接 2 個以上的硬幣。③除了打算移動的硬幣之外，不能動到其他硬幣。例如，小圖左邊的移動方式沒有問題，但右邊的移動方式無論如何都會動到其他硬幣，所以不獲允許。

圖中的銅錢可以伍圓硬幣代替，當然也可以換成拾圓硬幣或其他硬幣都沒有關係。請實際拿出硬幣來挑戰看看！

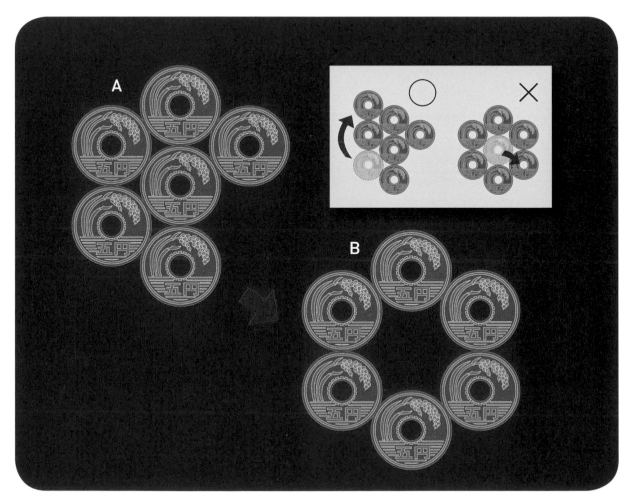

❯ 答案請看第16頁

第8題

須切開幾個鐵圈才能串成一個環呢？

如下圖所示，有 4 條鐵鍊，每條鐵鍊都由 3 個鐵圈串連而成。想把這 4 條鐵鍊全部串成環，做成一條項鍊。那麼，必須切開幾個鐵圈，才能將所有鐵圈串在一起呢？

如果把鐵圈切開再串連的操作委託工匠處理，則切開的操作費為 1 處1000元，串連的操作費也是 1 處1000元。

如果希望儘量降低費用，則最少要切開幾個鐵圈，且總共要花多少操作費呢？

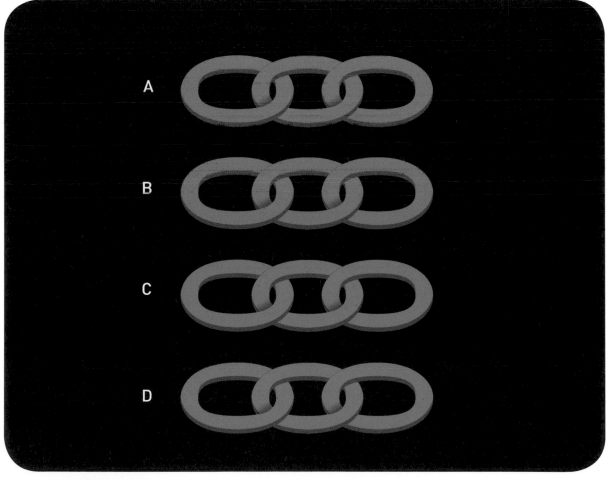

❯ 答案請看第17頁

解答　第7題

依照以下的順序移動硬幣，只需
4 次就能把硬幣排成正六邊形。

由於有「移動後的位置必須鄰接
2 個以上的硬幣」這條規則，所以
必須採取這樣的移動順序。

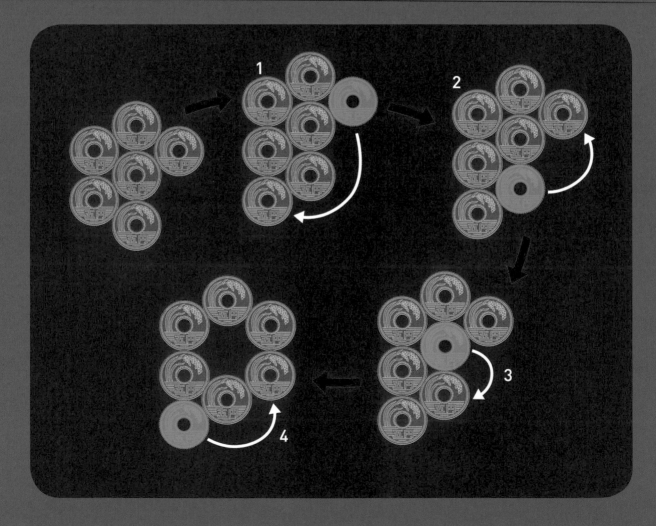

　第一個會想到的方法，是把 A 一端的鐵圈切開，和 B 串連；接著把 B 一端的鐵圈切開，和 C 串連；然後把 C 一端的鐵圈切開，和 D 串連；最後，把 D 一端的鐵圈切開，和 A 串連；這樣就串成環了。採用這個方法，必須切開的鐵圈一共有「4 個」。但是，還有不必切開這麼多個鐵圈就能完成要求的方法。

　如下圖所示，把一條鐵鍊（A）的 3 個鐵圈全部切開，再使用這些鐵圈把其他 3 條鐵鍊（B、C、D）串在一起，就大功告成了。因此，答案是「3 個」，操作費用總共是 1000 元 ×3 ＋ 1000 元 ×3 ＝「6000 元」。

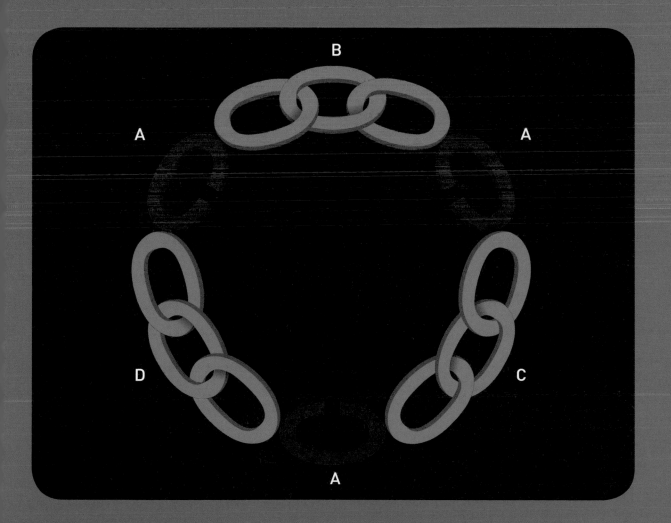

第9題

如何以一筆畫通過9個點？

如下圖所示，9個點以相同的間隔排成3個橫排、3個縱列。請以一筆畫通過全部9個點。線條可以轉彎好幾次沒有關係。

馬上會想到的方法，例如，從左上方的點往右前進，到右上方的點後轉朝下方，來到右下方的點再朝左轉，到了左下方的點時轉向上方，而在左列中央的點轉向右方，最後抵達中央的點。這條線一共轉了「4次」，但是請再想想看，有沒有轉彎次數更少的畫法呢？

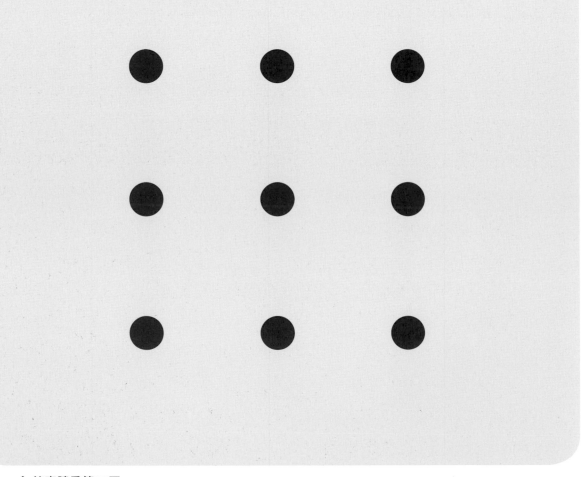

> 答案請看第20頁

第10題

澳洲網球公開賽要比賽幾場？

下圖所示為網球四大國際賽事的澳洲網球公開賽某年男子單打錦標賽的賽程表。

所謂的錦標賽，就是以「勝者晉級」來決定冠軍的比賽方式。從128名參賽者當中脫穎而出的，是第41號的選手。

那麼，澳洲網球公開賽某年男子單打錦標賽總共打了幾場比賽呢？

沒有敗部復活賽，也沒有第3名決賽。

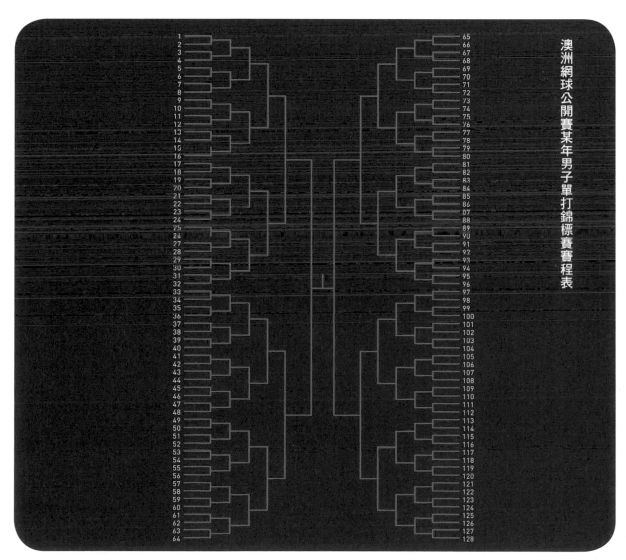

澳洲網球公開賽某年男子單打錦標賽賽程表

❯ 答案請看第21頁

解答　第9題

　　如果依照下圖所示的方法畫線，只要轉彎「3次」就行了。

　　解答這道謎題的關鍵，在於是否有注意到，畫線可以延伸到排列點之範圍以外的區域。

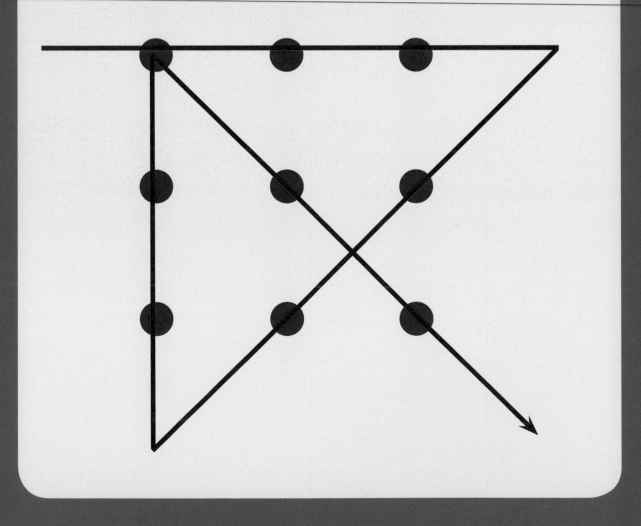

解答 第10問

第一輪有128÷2＝64場比賽，第二輪有64÷2＝32場比賽，第三輪有32÷2＝16場比賽，……，全部加起來總共是……一想到這些數字就頭痛啊！

如下圖所示，在錦標賽中，除了冠軍之外，每個參賽者都必定輸1次。因此，答案呼之欲出，比賽場數是全部參賽者128人－1＝127場比賽。

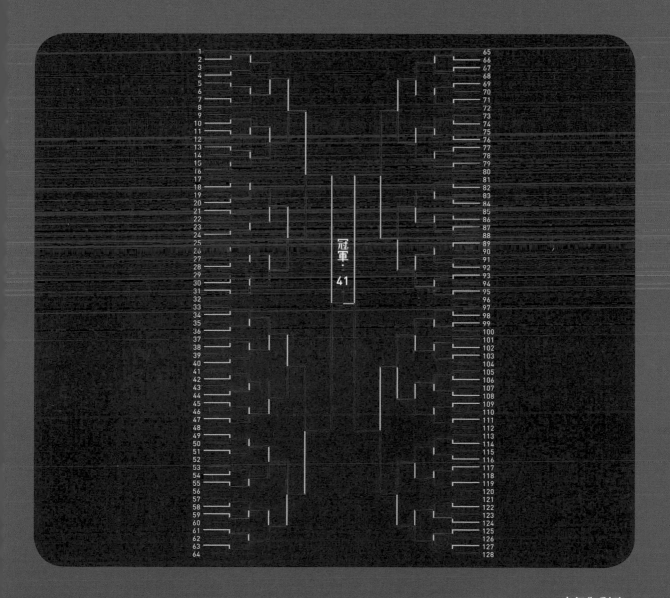

第11題

不讓 3 隻動物相遇的路線要如何設計？

　　動物園裡有兔子、老虎和獅子。現在想把這些動物帶回各自專用的籠子裡。

　　把這些動物帶回籠子的過程中，兔子、老虎和獅子通過的路線都不能有任何交叉重疊。那麼，要如何設計路線，才能達到這個目的呢？

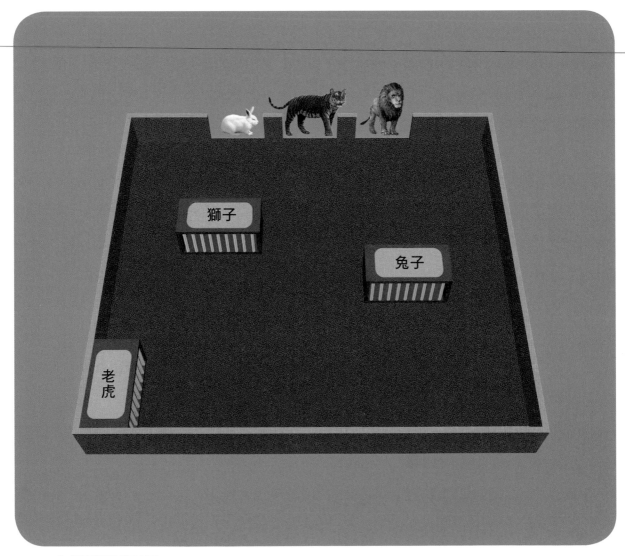

❯ 答案請看第24頁

第12題

不讓 4 隻動物相遇的路線要如何設計？

這次把左頁的動物園謎題予以擴充，再加上蛇。現在想把這些動物帶回各自專用的籠子裡。

把這些動物帶回籠子的過程中，兔子、老虎、獅子和蛇通過的路線都不能有任何交叉重疊。那麼，要如何設計路線，才能達到這個目的呢？

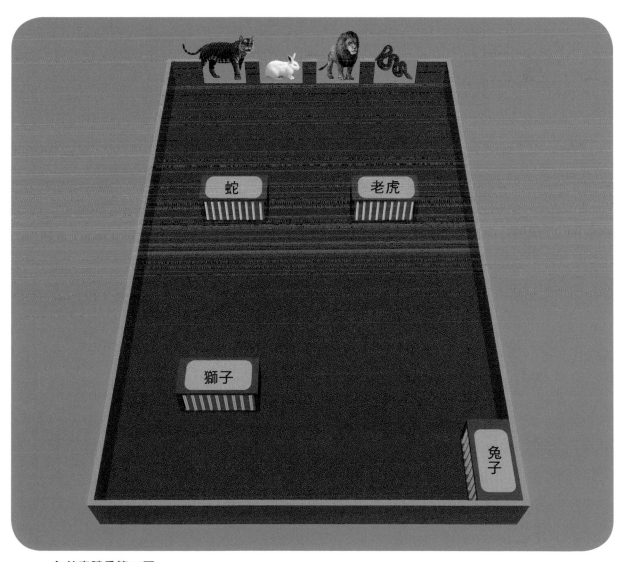

> 答案請看第25頁

解答 第11題

　　訣竅在於把籠子最遠的老虎放在最後才做處理。首先，把兔子的路線以最短距離畫出來，接著在不會與兔子路線交叉的情況下把獅子的路線畫出來，最後再在不會與其他動物路線交叉的情況下把老虎的路線畫出來。畫完的結果會成為類似下圖所示的解答。

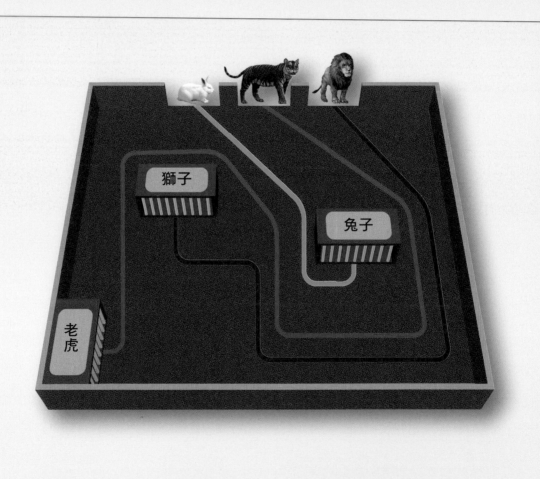

解答 第12題

訣竅在於把籠子最遠的兔子放在最後才做處理。首先，以最短距離畫出蛇的路線，接著在不會與蛇路線交叉的情況下畫出老虎的路線。再來，在不會與蛇及老虎的路線交叉的情況下畫出獅子的路線。最後，在不會與其他動物路線交叉的情況下畫出兔子的路線。結果將會成為類似下圖所示的解答。

假設一開始不先畫蛇的路線，而是畫老虎或獅子的路線，則將會分別得到不同的解答。請嘗試看看。

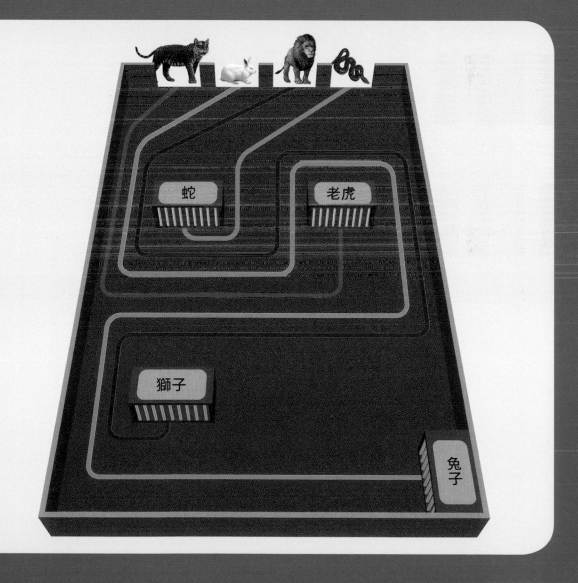

第13題

如何利用極少的刻度製作萬能尺？

我們來製作一把萬能尺，它刻度很少，卻能在某個範圍內以 1 公分的間隔測量所有長度！

想要在一根 17 公分長的棒子訂定刻度來製作萬能尺，且能夠測量從 1 到 17 公分的所有長度。那麼，刻度應該如何訂定呢？假設最多只能在 5 個地方訂定刻度。

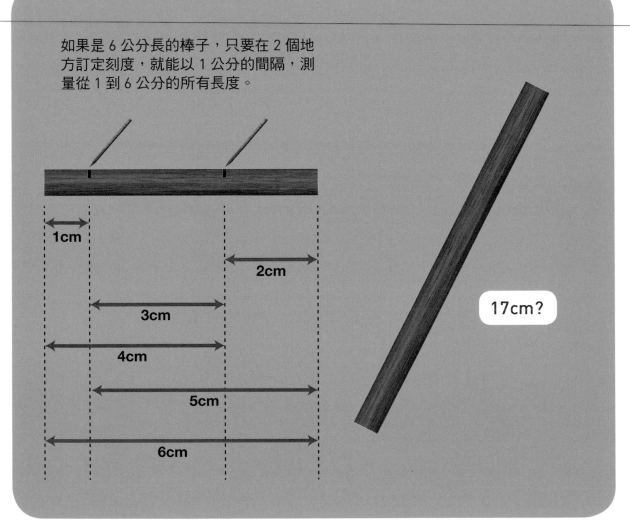

如果是 6 公分長的棒子，只要在 2 個地方訂定刻度，就能以 1 公分的間隔，測量從 1 到 6 公分的所有長度。

1cm
2cm
3cm
4cm
5cm
6cm

17cm?

❯ 答案請看第28頁

第14題

如果是22公分長的棒子要怎麼做？

這次改用 22 公分長的棒子。只要在 6 個地方訂定刻度，就能夠以 1 公分的間隔，測量從 1 到 22 公分的所有長度。這 6 個刻度應該怎麼訂定呢？

22cm?

❯ 答案請看第29頁

解答　第13題

　如下圖所示，以「1、1、4、4、4、3」的間隔訂定刻度。這麼一來，就能以 1 公分的間隔，測量從 1 到 17 公分的所有長度。

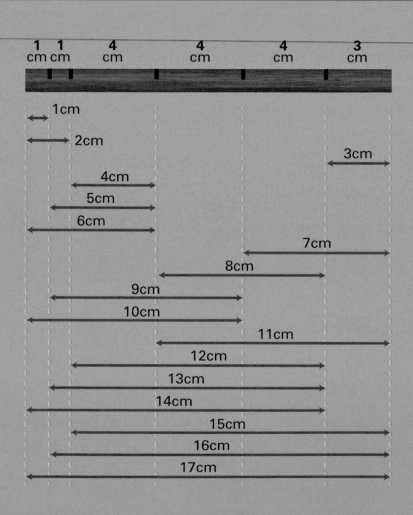

解答 第14題

如下圖所示，以「1、1、1、5、5、5、4」的間隔訂定刻度就行了。另外，以「1、3、1、7、2、6、2」的間隔訂定刻度，也同樣能製作出萬能尺。

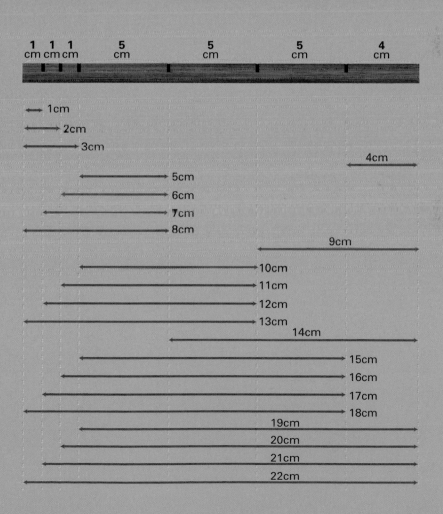

第15題

如何逐漸減少正三角形？

　　從這裡開始，將會出現更需要動動腦筋的謎題。首先，讓我們再度挑戰火柴棒謎題！

　　如下圖所示，有12支火柴棒排成 6 個正三角形。試試看只移動 2 支火柴棒，便可使正三角形減少為 5 個。如果完成了，接著試試看，再移動 2 支火柴棒，使正三角形減少為 4 個。如果又完成了，就接著

試試看，再移動 2 支火柴棒，使正三角形減少為 3 個。如果也沒有問題，那就接著試試看，再移動 2 支火柴棒，使正三角形減少為 2 個。不過，所有的火柴棒都必須保持是正三角形的一部分。

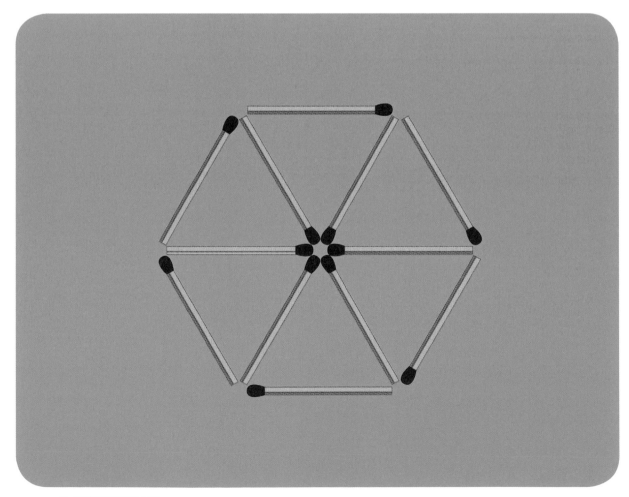

▶ 答案請看第32頁

第16題

如何重新分隔 4 個小房間？

　　接著再來一題，繼續挑戰火柴棒謎題！

　　如下圖所示，大正方形的邊由 4 支火柴棒排列而成。在這個正方形裡，用 9 支火柴棒分隔成 4 個大小不一的小房間。假設每邊由 1 支火柴棒排成的正方形面積為 1，則有 1 個小房間的面積為 2，有 2 個小房間的面積為 3，還有 1 個小房間的面積為 8。

　　那麼，能不能移動 2 支火柴棒，重新排成 3 個小房間，面積分別為 4、6、6 呢？

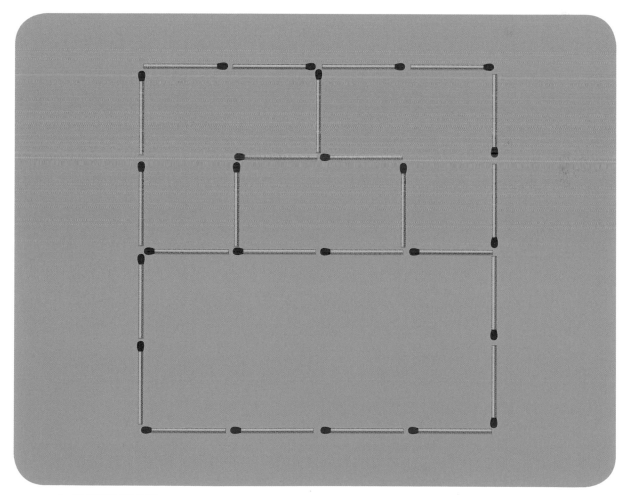

> 答案請看第33頁

解答 第15題

依照下圖所示的方法移動火柴棒，
即可把正三角形逐步減少為 5 個→ 4
個→ 3 個→ 2 個。從 4 個減少為 3
個時，有沒有察覺到必須做成大一
號的正三角形，就是破解這道謎題
的關鍵所在。

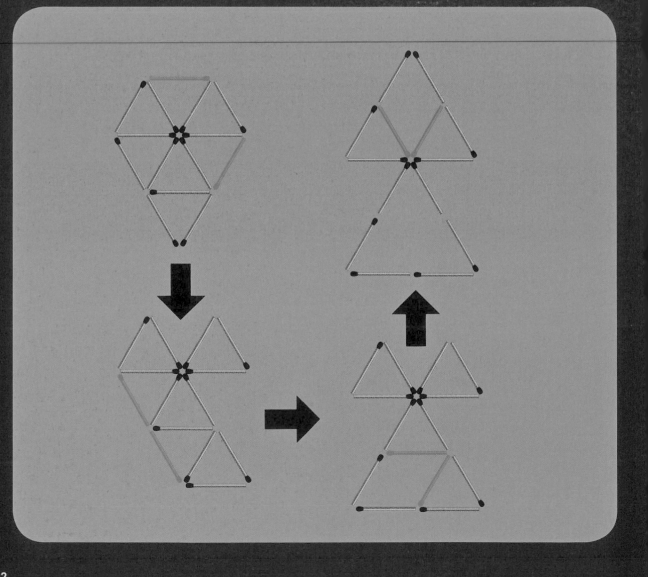

解答 第16題

解答詳如下圖。從原來的圖形中，把面積都為3的兩個小房間予以分隔的火柴棒拿開，就形成一個面積為6的小房間。接著，再從原來圖形中，把中央面積為2和下方面積為8的兩個小房間予以分隔的2支火柴棒其中之一拿開，就形成一個面積為10的小房間。最後，用拿開的2支火柴棒把這個面積為10的小房間隔成面積分別為4和6的兩個小房間。就這樣，大功即告完成。

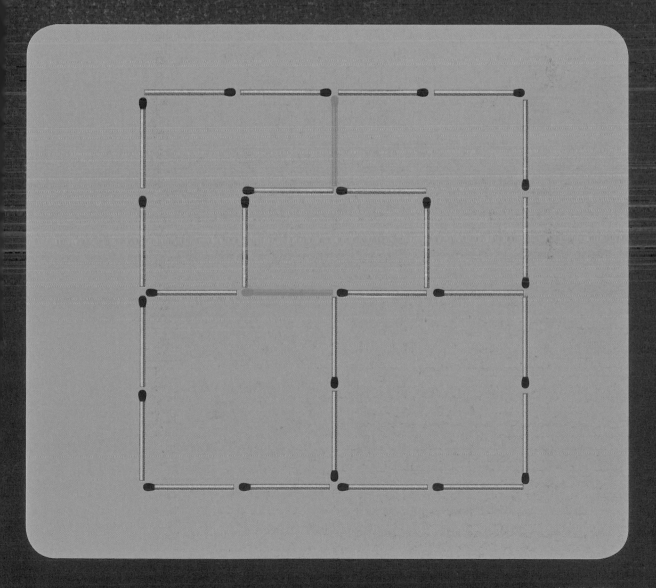

第17題

3 個披薩如何平分給 4 個人？

　　有 3 個大小不同的披薩，直徑分別是 6 公分、8 公分、10 公分。所有披薩的餅皮都厚薄均勻，上面的配料也全部相同。

　　如果要平分給 4 個人，應該怎麼切割呢？不過，最小的披薩不能切割。

　　不需要做複雜的計算。發揮彈性的想像力，請試著切切看！

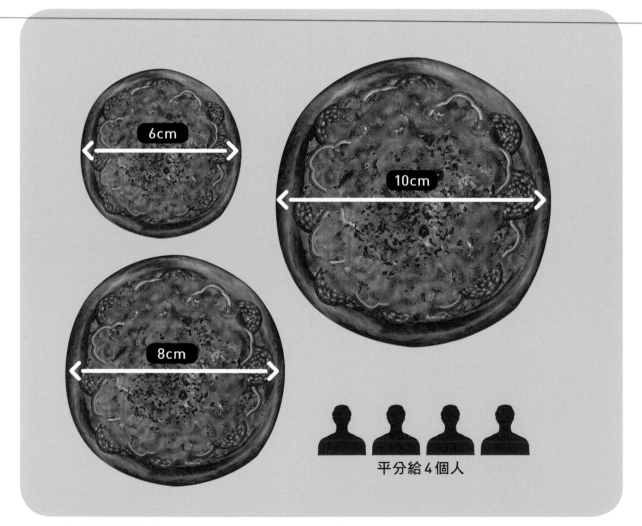

6cm

10cm

8cm

平分給 4 個人

> 答案請看第36頁

第18題

木塊不可能完全密合？

　　如下圖所示，上下兩個木塊接合成為立方體。從背面看到的情況也是一樣。

　　乍看之下，似乎無法把它們拆開。甚至，就連它們為什麼能接合在一起，也是讓人百思不解。

　　那麼，這樣的木塊究竟是如何做出來的呢？請思考一下，在接合之前，兩個木塊是什麼形狀。

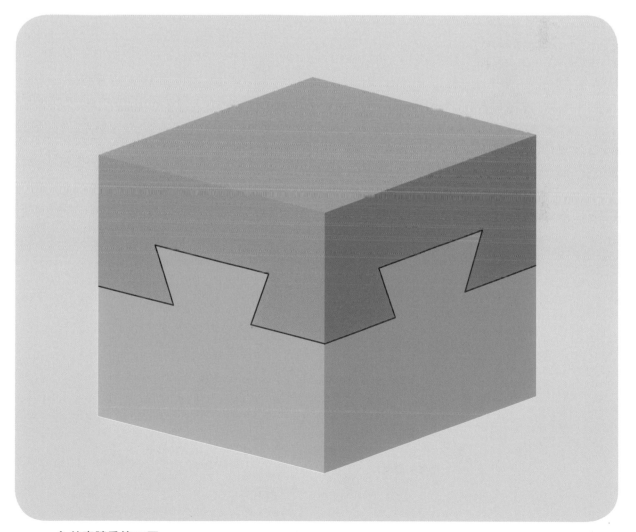

▶ 答案請看第37頁

解答 第17題

圓周率（3.14……）為π，由於圓的面積為「半徑×半徑×π」，所以 3 個披薩的面積分別是 9π、16π、25π。由此可知，小披薩和中披薩的面積加起來剛好等於大披薩的面積。因此，只要把大披薩平分給 4 個人當中的 2 個人就行了。

剩下的 2 個人再來平分中披薩和小披薩，最簡單的分法，就是把2個披薩疊在一起，將中披薩多出的部分切開來，然後再把這部分切成兩半。如此一來，這 2 個人都是分到 1 個小披薩和半塊切開來的部分。

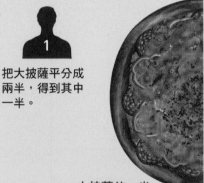

1

把大披薩平分成兩半，得到其中一半。

大披薩的一半

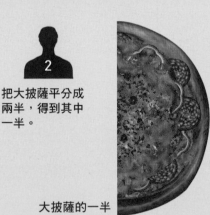

2

把大披薩平分成兩半，得到其中一半。

大披薩的一半

3

得到 1 個小披薩和半塊中披薩露出的部分。

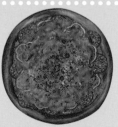

小披薩

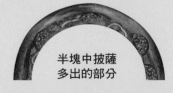

半塊中披薩多出的部分

4

得到從中披薩切出來與小披薩相同大小的部分，以及半塊中披薩多出的部分。

從中披薩切出來與小披薩相同大小的部分

半塊中披薩多出的部分

解答 第18題

謎題中的兩個木塊，如果是切割成
如下圖所示的形狀，就有可能接合
成立方體（圖 2 是從另一個角度觀
看的圖形）。把上下兩個木塊斜向滑
動，就能分離。

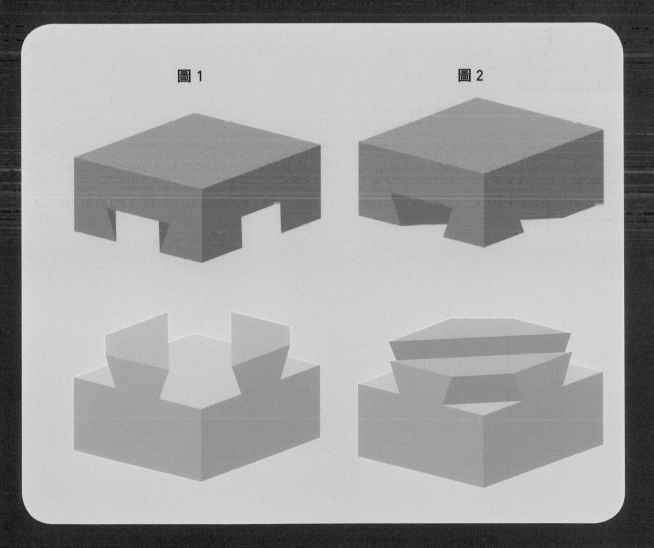

圖 1　　　　　　　　圖 2

第19題

如何使用蚊香卷測量45分鐘？

這裡有兩卷蚊香卷。暫且分別稱之為 A 蚊香卷和 B 蚊香卷。

已經知道這種蚊香卷剛好可以燃燒 1 個小時。當然，蚊香卷上頭並沒有刻度之類的記號。如果只用這兩卷蚊香卷來測量 45 鐘，應該怎麼做呢？

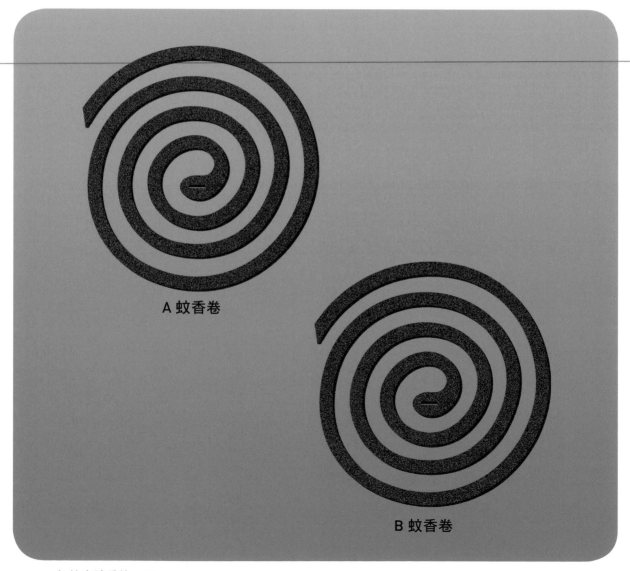

A 蚊香卷

B 蚊香卷

❯ 答案請看第40頁

第20題

分針在1天當中追過時針幾次？

時鐘上有顯示分鐘的分針（長針）和顯示小時的時針（短針）。從0時到24時的期間，分針會追過時針幾次呢？

不過，在最後的24時，分針只是追上時針，並沒有追過時針，所以這次不能算。

想要解答這道謎題，首先要思考一下，每過1個小時，分針和時針各旋轉了幾度，問題就可迎刃而解了。

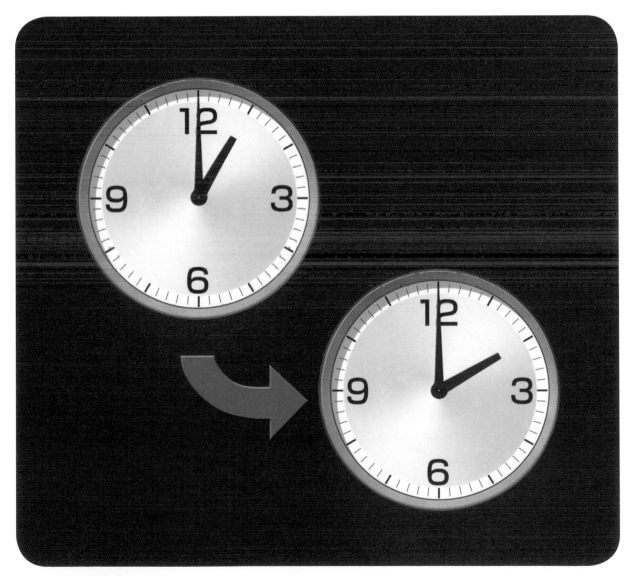

❯ 答案請看第41頁

解答　第19題

首先，把 A 蚊香卷和 B 蚊香卷同時點燃①。不過，A 要點燃兩端，B 只要點燃一端就好。然後，在 A 燒完的瞬間（亦即經過30分鐘的時候），把 B 的另一端點燃②。當 B 燒完的時候，就是從一開始點燃經過45分鐘的瞬間③。

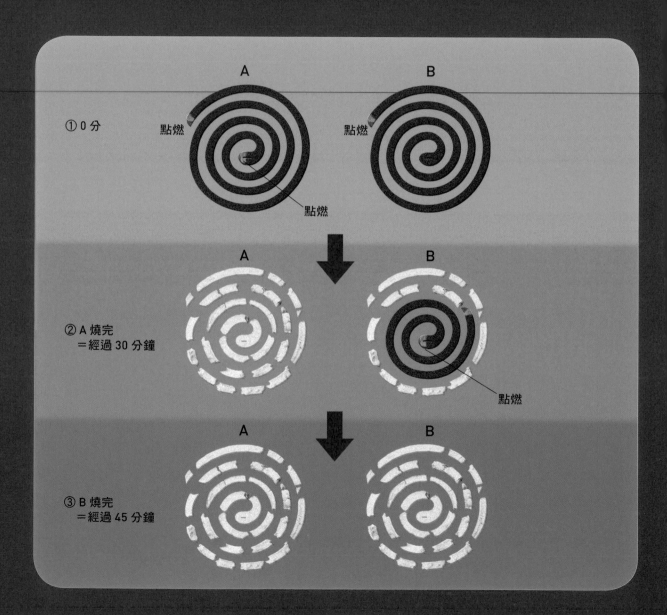

A　　　　　　　B

① 0 分　　點燃　　　　　點燃

點燃

A　　　　　　　B

② A 燒完
　 ＝經過 30 分鐘

點燃

A　　　　　　　B

③ B 燒完
　 ＝經過 45 分鐘

解答　第20題

正確答案是「21」次。

每過 1 個小時，時針旋轉30°，分針旋轉360°，兩者相差330°。分針每 1 個小時比時針多轉了330°，所以24個小時總共多轉了24×330°=

7920°＝360°×22。因此，分針追上時針22次。但是，最後一次只有追上，沒有超越過去，不能計入追過的次數，所以正確答案是21次。

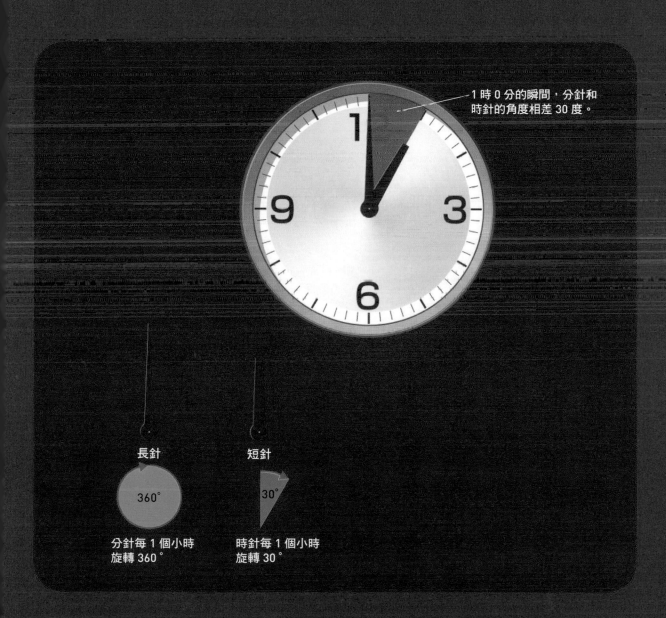

1 時 0 分的瞬間，分針和時針的角度相差 30 度。

長針

360°

分針每 1 個小時旋轉 360°

短針

30°

時針每 1 個小時旋轉 30°

第21題

如何以一筆畫通過16個點？

這是一道和第 9 題十分相似的謎題，但是難度提升了不少，現在就來挑戰看看。

如下圖所示，16個點以相同的間隔排成 4 個橫列、4 個縱行。請以一筆畫通過全部16個點。線條彎折多少次都沒有關係。

如果從左上方的點出發，繞著螺旋狀的路線通過所有的點，則總共要彎折「6 次」。請再想想看，有沒有彎折次數更少的畫法呢？。不過，這次加上一項新條件，就是全部線條所構成的圖案必須是上下、左右都對稱的形狀。

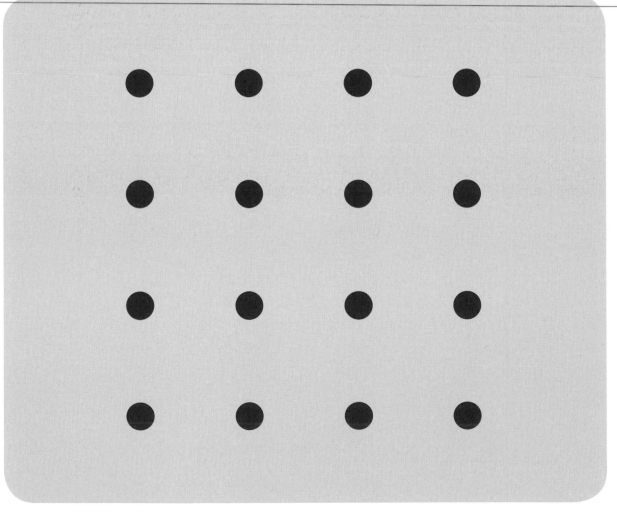

▶ 答案請看第44頁

第22題

丟番圖活了多少歲？

下圖所示為古希臘數學家丟番圖（Diophantus of Alexandria，200？～284？）的墓誌銘（實際上是虛構的）。能不能根據這篇文章，推算他活了幾歲呢？

這道謎題是在丟番圖去世數百年後出版的《希臘選集》（Greek Anthology）所刊載的謎題。不確定丟番圖的人生是不是真的如文章所述。這道謎題自古以來即為人所熟知，最早的文獻可追溯到 5 世紀的時候。

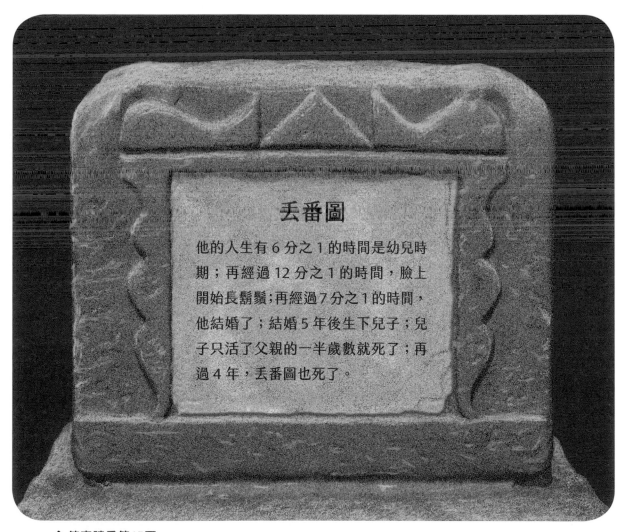

丟番圖

他的人生有 6 分之 1 的時間是幼兒時期；再經過 12 分之 1 的時間，臉上開始長鬍鬚；再經過 7 分之 1 的時間，他結婚了；結婚 5 年後生下兒子；兒子只活了父親的一半歲數就死了；再過 4 年，丟番圖也死了。

❯ 答案請看第45頁

解答　第21題

　　依照下圖所示的方法畫線，只要彎折「5 次」就行了。

　　這道謎題和第 9 題一樣，關鍵在於是否有想到，可以把所畫的線延伸到點排列之範圍外的區域。

　　由於全部線條所構成的圖案必須上下且左右對稱，所以難度上提升了不少。

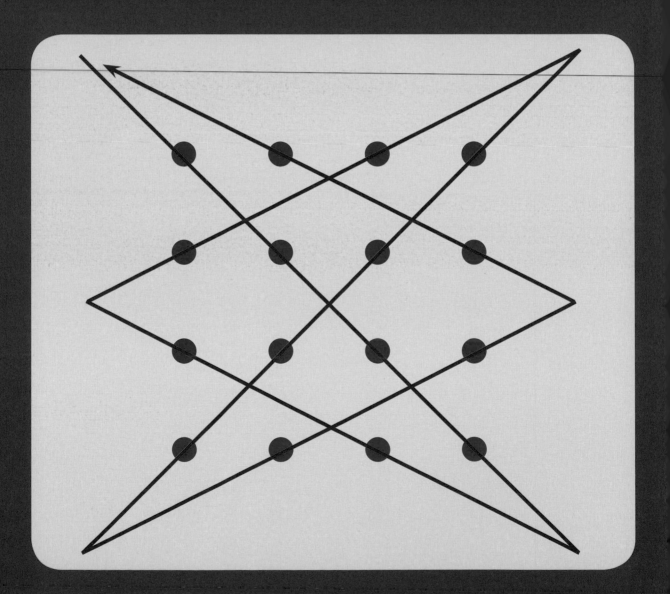

解答 第22題

設丟番圖的歲數為 x，依據下圖，則下列式子

$$x = \frac{1}{6}x + \frac{1}{12}x + \frac{1}{7}x + 5 + \frac{1}{2}x + 4$$

可成立。

求解這個式子，可得 $x = 84$，也就是說，丟番圖活了 84 歲。

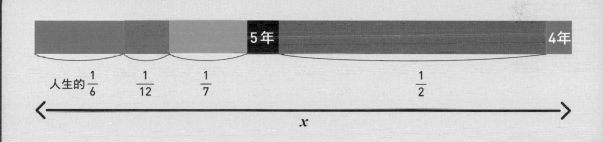

設丟番圖的歲數 = x。

依據上圖，以下這個式子可成立。

$$x = \frac{1}{6}x + \frac{1}{12}x + \frac{1}{7}x + 5 + \frac{1}{2}x + 4$$

求解這個式子，可得 $x = 84$。

各個時期的年數如下所示。

0歲 84歲

| 14 年 | 7 年 | 12 年 | 5 年 | 42 年 | 4 年 |

第23題

父親和兒子分別是幾歲？

　　這道謎題給了兩個提示，試試看從這兩個提示來推算年齡。

　　現在，父親年齡是兒子的 4 倍。22 年後，父親年齡剛好是兒子的 2 倍。請問，現在，父親和兒子的年齡分別是幾歲？

兒子　　　　　　　　　　　父親

❯ 答案請看第48頁

第24題

母親是幾歲？

　　有一個家庭，親子 3 人的年齡加起來剛好是 70 歲。現在父親的年齡剛好是小孩年齡的 6 倍。當父親年齡是小孩的 2 倍時，親子 3 人的年齡加起來是現在總和的 2 倍。

　　那麼，現在母親是幾歲呢？

　　這道題是依據美國謎題作家洛伊（Samuel Loyd，1841～1911）所創作的謎題「母親的年齡」改編而成的。

❯ 答案請看第49頁

解答　第23題

　　假設父親的年齡為 F，兒子的年齡　　　則為11歲。
為 S。

F＝4S……①
F＋22＝2（S＋22）……②
把①式代入②式，計算後可得
S＝11
把S的值代入①式，F＝44
也就是說，現在，父親44歲，兒子

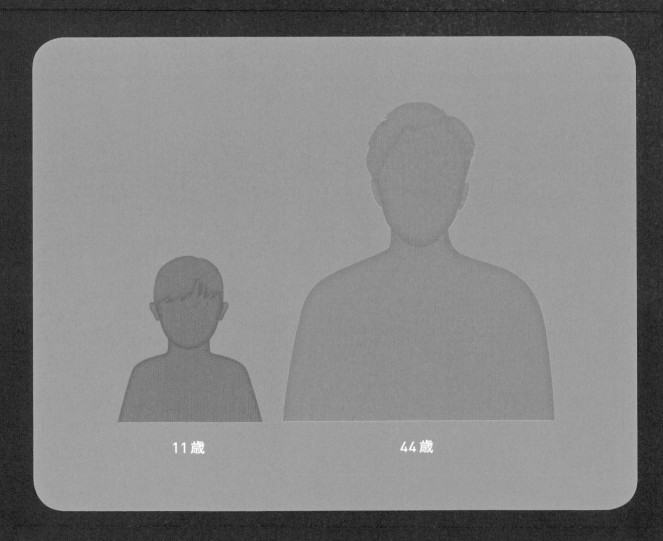

11歲　　　　　　　　　　44歲

解答 第24題

設父親的年齡為 F，母親的年齡為 M，小孩的年齡為 C。

「親子 3 人的年齡加起來剛好是70歲。」因此，F＋M＋C＝70‧‧‧‧‧①

「現在父親的年齡剛好是小孩的 6 倍。」因此，

F＝6C‧‧‧‧‧②

設經過了 a 年，「父親年齡是小孩的 2 倍」，則

F＋a＝2（C＋a）‧‧‧‧‧③

「當父親年齡是小孩的 2 倍時，親子 3 人的年齡加起來是現在總和的 2 倍。」因此，

（F＋a）＋（M＋a）＋（C＋a）＝140‧‧④

從①式和④式，$a＝\frac{70}{3}$

把這個值代入③式，可得以下式子。

$F＝2C＋\frac{70}{3}$‧‧‧‧‧⑤

根據②式和⑤式，

$C＝\frac{70}{12}＝5\frac{10}{12}$

又，

$F＝\frac{420}{12}＝35$

也就是說，現在小孩的年齡為 5 歲又10個月，父親的年齡為35歲。

把父親和小孩的年齡代入①式，計算後可得 $M＝\frac{350}{12}＝29\frac{2}{12}$

也就是說，現在母親的年齡是29歲又 2 個月。

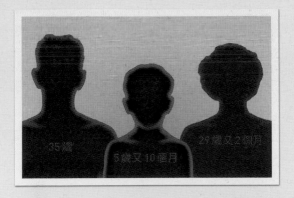

①
父(F) ＋ 母(M) ＋ 子(C) ＝70

②
父(F) ＝6× 子(C)

③
父(F) ＋a＝2(子(C) ＋a)

④
(父(F) ＋a)＋(母(M) ＋a)＋(子(C) ＋a)＝140

第25題

9個砝碼當中，哪一個是瑕疵品？

買了 9 個重量相同的砝碼（A、B、C、D、E、F、G、H、I），後來業者打電話通知，說 9 個裡面有 1 個是重量比其他砝碼重一點的瑕疵品。業者希望能以貨到付款的方式退換那個瑕疵品。但是，從外觀上完全無法判斷哪一個是瑕疵品。

好，現在就來思考一下，如何使

用天平只稱 2 次就找出那個瑕疵品！不過，天平只能稱出哪一邊比較重，或是兩邊一樣重。

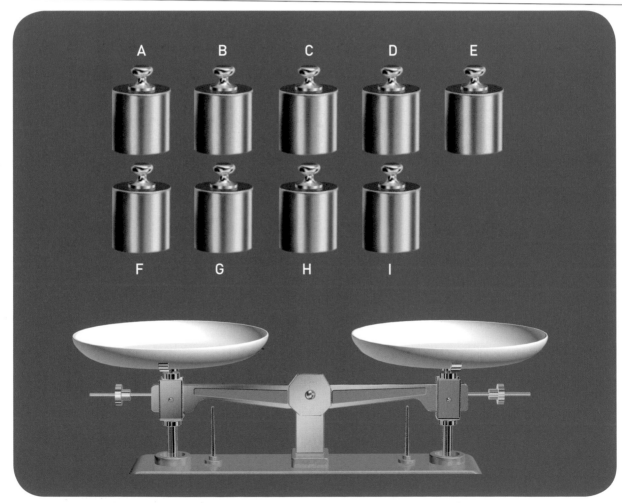

❯ 答案請看第52頁

第26題

5 個砝碼當中，哪一個是瑕疵品？

買了 5 個重量相同的砝碼（A、B、C、D、E），後來業者打電話通知，說 5 個裡面有 1 個是重量和其他砝碼不一樣的瑕疵品。但是這次不知道那個瑕疵品是比較重還是比較輕。

請思考一下，如何使用天平只稱 2 次就找出那個瑕疵品！不過，天平只能稱出哪一邊比較重，或是兩邊一樣重。再者，手上原本就有一個重量正確的砝碼 X。必要的時候，也可以使用這個砝碼。

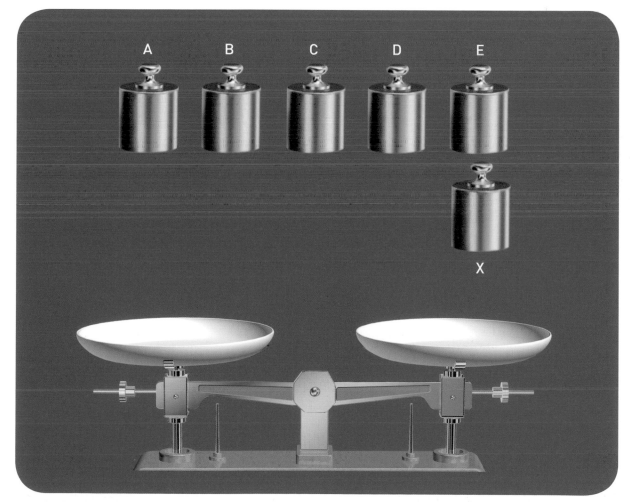

▶ 答案請看第53頁

解答 第25題

首先，把A、B、C放在天平的左邊，D、E、F放在天平的右邊，稱稱看（第1次）。如果有一邊比較低，則這一邊的3個砝碼當中有瑕疵品（比較重的砝碼）。如果兩邊一樣高，則剩下來的G、H、I當中必有瑕疵品。

接著，在含有瑕疵品的3個砝碼當中任選2個，再稱稱看（第2次）。如果有一邊比較低，則那一邊的砝碼是瑕疵品。如果兩邊一樣高，則剩下的一個是瑕疵品。

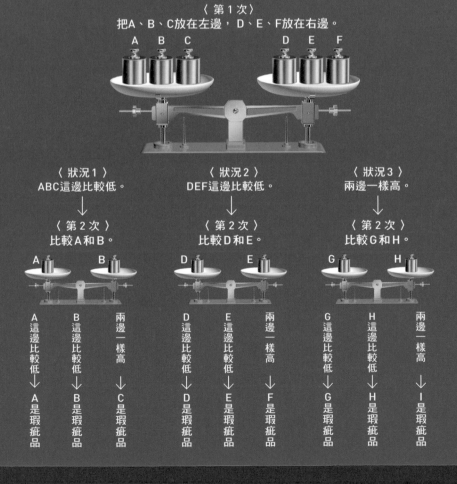

〈第1次〉
把A、B、C放在左邊，D、E、F放在右邊。

A B C D E F

〈狀況1〉
ABC這邊比較低。
↓
〈第2次〉
比較A和B。

A B
A這邊比較低 → A是瑕疵品
B這邊比較低 → B是瑕疵品
兩邊一樣高 → C是瑕疵品

〈狀況2〉
DEF這邊比較低。
↓
〈第2次〉
比較D和E。

D E
D這邊比較低 → D是瑕疵品
E這邊比較低 → E是瑕疵品
兩邊一樣高 → F是瑕疵品

〈狀況3〉
兩邊一樣高。
↓
〈第2次〉
比較G和H。

G H
G這邊比較低 → G是瑕疵品
H這邊比較低 → H是瑕疵品
兩邊一樣高 → I是瑕疵品

解答 第26題

首先，把A、B放在天平的左邊，C、X放在天平的右邊。

〈狀況1：AB和CX兩邊一樣高〉瑕疵品為D或E的其中一個，所以拿D和X比較。若兩邊一樣高，則E為瑕疵品；若不一樣高，則D為瑕疵品。

〈狀況2：AB和CX兩邊不一樣高〉如果AB這邊比CX這邊低，則比較A和B。如果A和B兩邊一樣高，則C為瑕疵品；如果兩邊不一樣高，則比較低的一邊為瑕疵品。

如果AB這邊比CX這邊高，也是比較A和B。如果A和B兩邊一樣高，則C為瑕疵品；如果兩邊不一樣高，則比較高的一邊為瑕疵品。

〈第1次〉
把A、B放在左邊，C、X放在右邊。

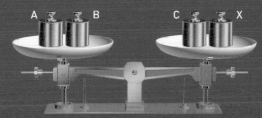

〈狀況1〉
兩邊一樣高。
↓

〈狀況2〉
兩邊不一樣高。
↓

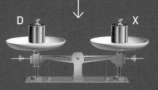

〈第2次〉
比較 D 和 X。

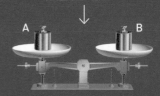

〈第2次〉
比較 A 和 B。

兩邊一樣高 ——→ E 是瑕疵品
兩邊不一樣高 ——→ D 是瑕疵品

兩邊一樣高 ——→ C 是瑕疵品
兩邊不一樣高
AB 這邊比 CX 這邊低
——→ AB 當中比較低的一邊是瑕疵品
AB 這邊比 CX 這邊高
——→ AB 當中比較高的一邊是瑕疵品

第27題

使用火柴棒搭一座橋

　　從這題開始,將挑戰更傷腦筋的謎題!

　　下圖所示為一個直徑 9 公分的孔洞。想使用火柴棒在這個孔洞上搭一座橋,但是火柴棒的長度比 9 公分稍微短一點,所以打算把 5 支火柴棒組合起來,在 A 和 B 的連線上搭一座橋。當然,不能使用黏膠之類的黏合劑。

　　應該如何組合火柴棒才好呢?

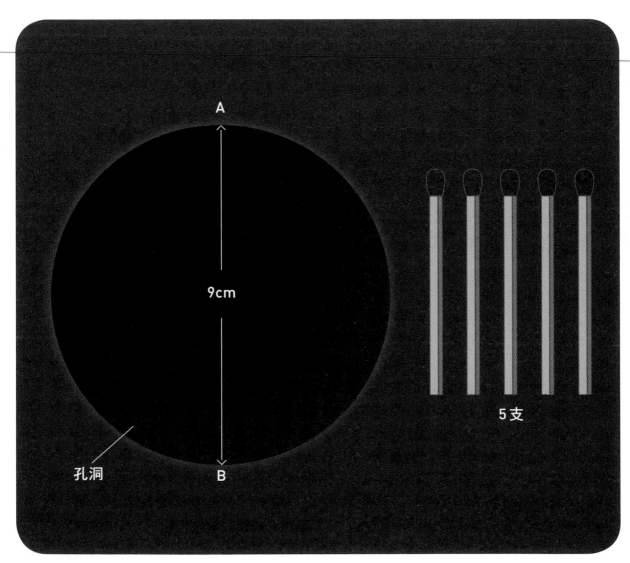

A

9cm

B

孔洞

5支

❯ 答案請看第56頁

第28題

使用火柴棒搭一座拱橋

如下圖所示，有一條河川。想使用18支火柴棒在河上搭一座橋。而且，這次要搭的是座能讓小船在橋下通行的拱橋。當然，不能使用黏膠之類的黏合劑。

應該如何組合火柴棒才好呢？

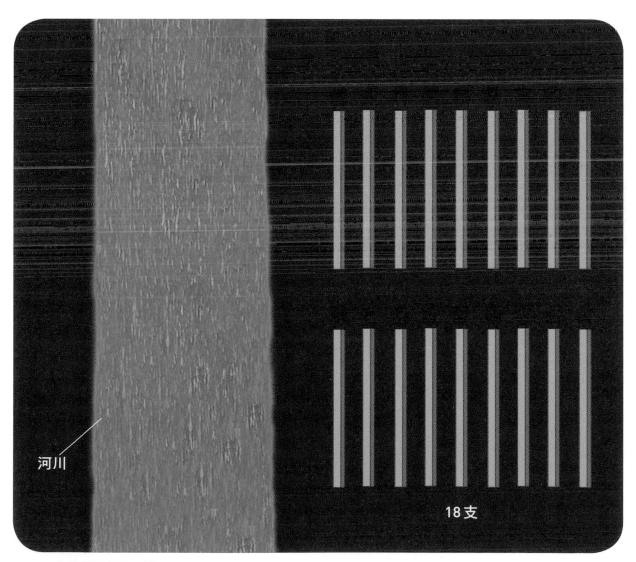

河川

18支

▶ 答案請看第57頁

　5 支火柴棒依照下圖所示的方法，
以立體形式搭建，就可在 A 和 B 的
連線上搭起這座橋。

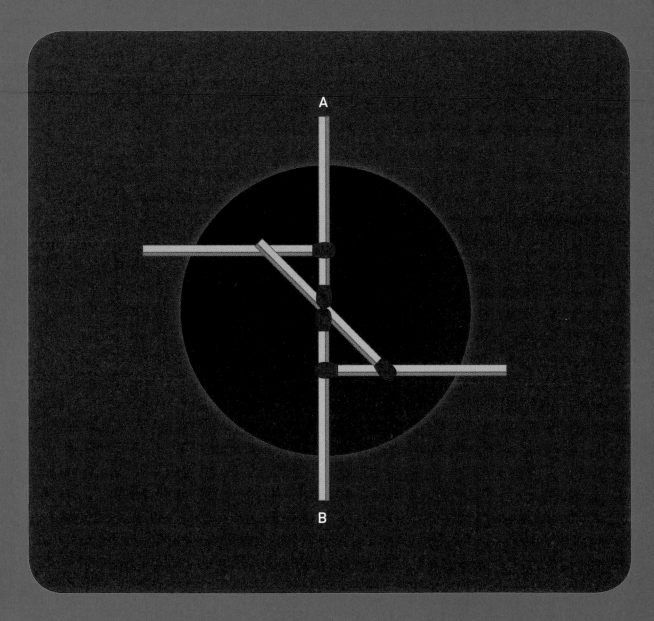

解答 第28題

依照下圖所示的方法，即可在河
川上搭起一座拱橋。

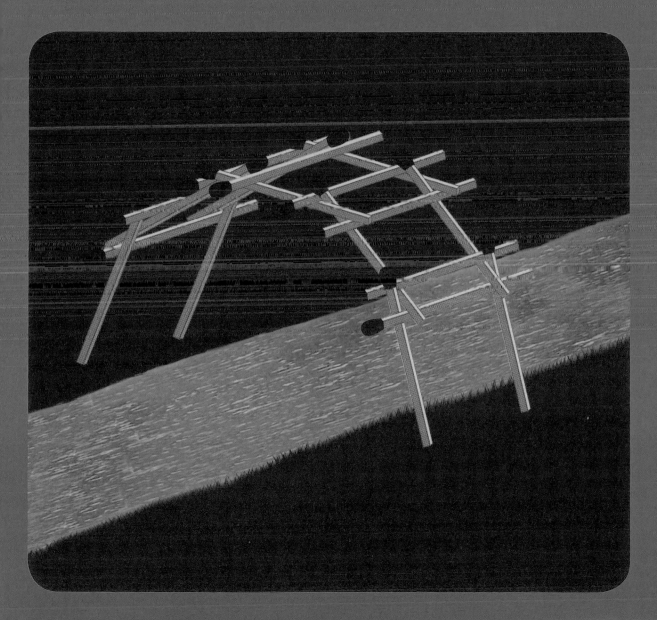

第29題

一個披薩切 6 刀，最多能切成幾片？

依照下圖所示，1 個披薩以 6 條直線的方式切割，可以切成12片。

如果改變 6 條直線的位置，可以切成更多片。那麼，以 6 條直線切割披薩，最多能切成幾片呢？

不過，每一片的大小可以不一樣。

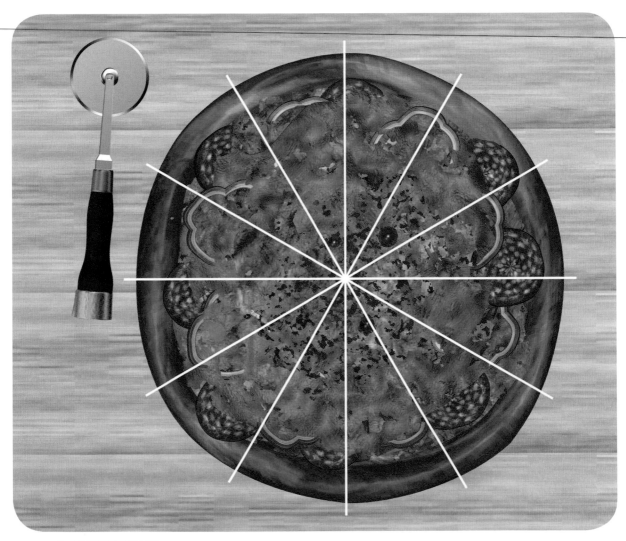

> 答案請看第60頁

第30題

立方體能不能貫穿小立方體？

有沒有可能在一個比較小的立方體上開一個洞，讓另一個比較大的立方體貫穿過去呢？

大圖形要穿過小圖形，乍看之下似乎行不通。但事實上，「行得通」才是正確答案。那麼，要怎麼做才能辦到呢？請動動腦想想看！

想要解答這個謎題，不妨先思考一下：有 2 個大小相同的立方體，在其中一個開一個洞，再讓另一個貫穿過去，這樣行得通嗎？

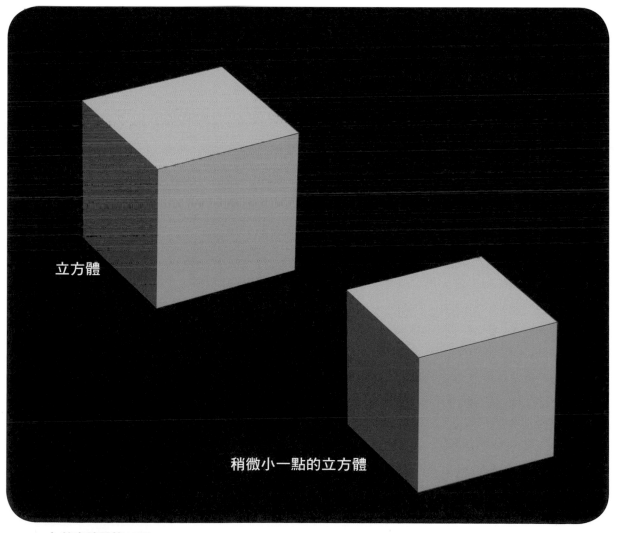

立方體

稍微小一點的立方體

▶ 答案請看第61頁

解答　第29題

　　答案是「22片」。

　　切法如下：第1刀，把披薩切成2片（下圖上左）。第2刀，可以切成4片而增加2片（下圖上中）。第3刀，橫跨第1刀和第2刀所切的直線，且不經過這兩條線的交點，就可以切成7片而再增加3片（下圖上右）。

　　像這樣，每次切割，都橫切前面切出的幾條直線，且不經過這些線的交點，則第 n 刀可以增加 n 片。因此，切6刀，可以切出 1＋1＋2＋3＋4＋5＋6＝22片。

　　順帶一提，切 n 刀時，最多可以切出 $\frac{n(n+1)}{2}$ ＋1片。

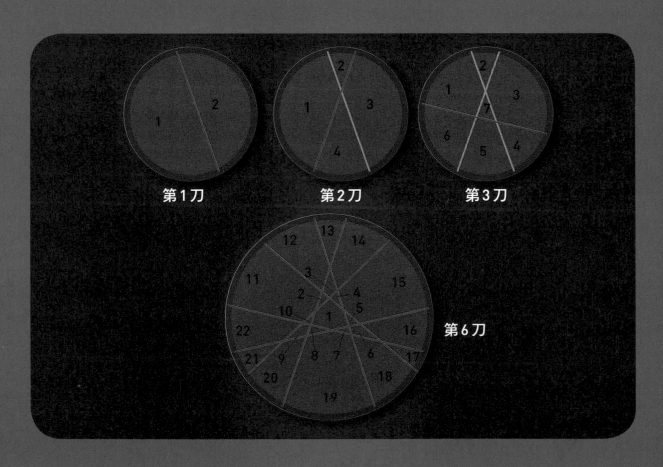

第1刀　　　第2刀　　　第3刀

第6刀

解答 第30題

　　首先，請假設這樣的情形：有 2 個邊長為 1 的立方體，在其中一個開洞，再令另一個穿過去。從這個立方體的一個頂點，朝相反位置的頂點方向看去，所看到的圖形為下圖中的 a。這是一個正六邊形。

　　想像在這個正六邊形的中央有一個菱形（圖 b 的 A）。菱形有 2 條對角線，長對角線的長度和邊長為 1 的正方形之對角線長度相同，都是 $\sqrt{2}$。接著，維持這個菱形的長對角線不動，把菱形的短對角線沿著橫向拉長。這麼一來，即使短對角線的長度拉長到 $\sqrt{2}$，使得菱形變成每邊長為 1 的正方形 B，其左右兩側的角也沒有到達正六邊形的頂點。最後，把 B 稍微傾斜，即可得知 B 的四個角都能放入正六邊形裡面，而且空間還有一點點餘裕。

　　由此可知，即使第二個立方體略小一些，仍可以把每邊長為 1 的正方形收納在正六邊形裡面。所以，依照這個正方形的形狀開一個洞，就能讓第一個立方體穿過去了。

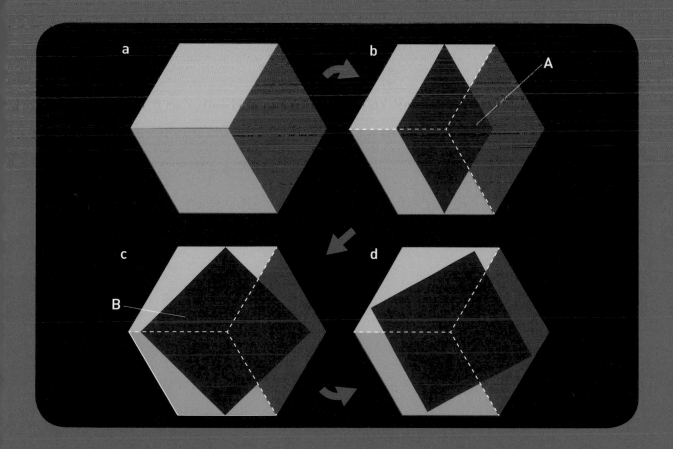

第31題

如何切割正方形巧克力蛋糕？

在這裡，介紹一道日本數學家中村義作博士創作的切蛋糕謎題。

父親買了一個最上面是正方形的巧克力蛋糕回家。全家有 6 個人。父親打算依照下圖所示的方法，把蛋糕切成 6 塊。但是，母親說：「這樣切的話，中間那兩塊表面的巧克力醬塗層會比較少。」

那麼，要怎麼切，才能讓每塊蛋糕的體積都一樣大，表面的巧克力醬塗層也一樣多呢？

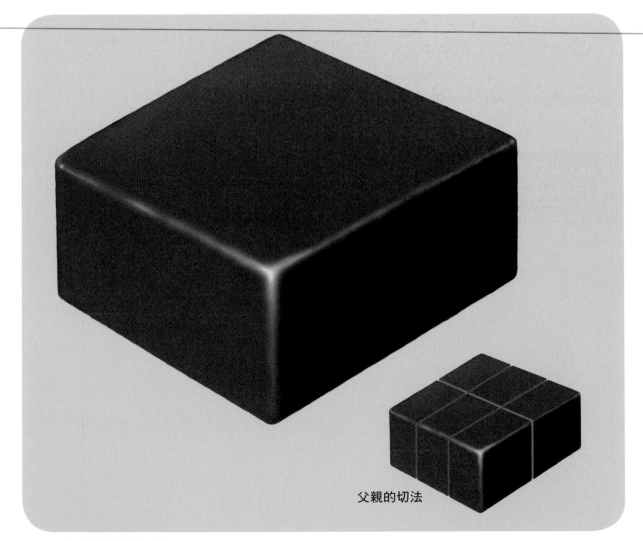

父親的切法

❯ 答案請看第64頁

第32題

如何選擇切成10等份的球形蛋糕？

10個小孩打算合買一個球形蛋糕分來吃。每個小孩都非常喜歡蛋糕表面的巧克力醬塗層。

蛋糕店的店員依照下圖所示的方法，把這個蛋糕切成10片厚度相同的薄片。那麼，應該選擇哪一片，才能吃到最多的巧克力醬塗層呢？不過，假設巧克力醬塗層的厚度是無限地薄。

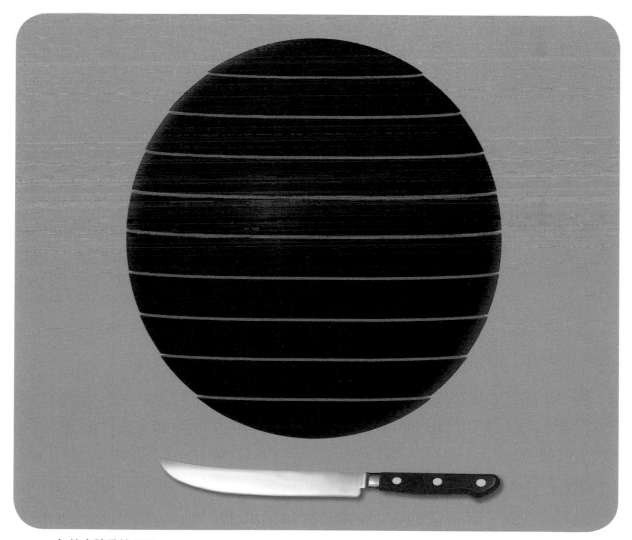

❯ 答案請看第65頁

解答 第31題

　　首先，在蛋糕上面的正方形畫出 2 條對角線，將其交點定為正方形的中心。然後，如下圖所示，在蛋糕的側面以相同的間隔做24個記號，把側面分成24格。因為要切成6 塊，所以每 1 人份相當於側面的 4 格。因此，以每 4 個記號為一段，把蛋糕切開來。切開後，每塊蛋糕的體積都一樣大，表面的巧克力醬塗層也都一樣多。

解答 第32題

不可思議的是，答案竟然是「每一片都一樣」。

因為假設巧克力醬塗層的厚度是無限地薄，所以塗層分量等同於「球的表面積」。如果把球切成厚度相同的薄片，則如下方的說明，每一片的表面積都相等。也就是說，無論選哪一片，都會得到相同分量的巧克力醬。

把球切成厚度相同的切片，每一片的表面積都相等

把球切成厚度相同的切片時，每一片的表面積都會相等，是因為「球的表面積＝該球恰好可以完全塞入之圓柱的側面積」。以下做個簡單的說明。

右圖所示為一個球和該球恰好可以塞入的圓柱。把它們以某個高度切成薄片，則球和圓柱都會被切成環狀的帶子（下圖的紅色帶子）。

如果切割的位置離球心比較遠，則球的環狀帶較之圓柱的環狀帶，其半徑及周長要來得短。

但是相反地，由於球的環狀帶是傾斜的，所以比起圓柱的，其寬度要來得寬。

事實上，環狀帶的半徑（周長）越短，則寬度越寬，剛好互相彌補，所以，無論切片的高度是多少，球和圓柱的環狀帶表面積都會相等。因此，把球切成相同厚度的10片，則每一片的表面積也都相等。

這件事，運用高中所學的「積分」即能證明，學過積分的讀者可以挑戰看看！

球

球恰好可以塞入的圓柱

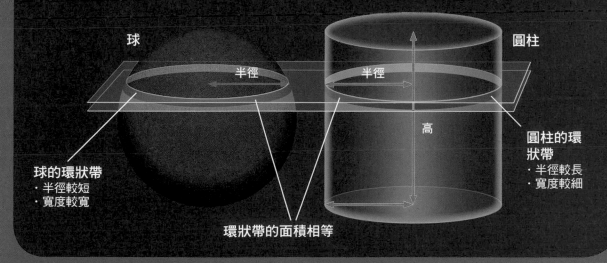

球

半徑

球的環狀帶
・半徑較短
・寬度較寬

環狀帶的面積相等

圓柱

半徑

高

圓柱的環狀帶
・半徑較長
・寬度較細

第33題

如何經過所有的小鎮？（預備篇）

下圖所示為 S 鎮至 G 鎮的地圖。兩鎮之間的最短路線，是從 S 鎮出發，經由 F 鎮、E 鎮，即可抵達 G 鎮。

那麼，如果同樣是從 S 鎮出發，但是 A 鎮到 M 鎮的所有小鎮都必須經過，而且只能走過一次，最後抵達 G 鎮，這樣的路線總共有幾種走法呢？

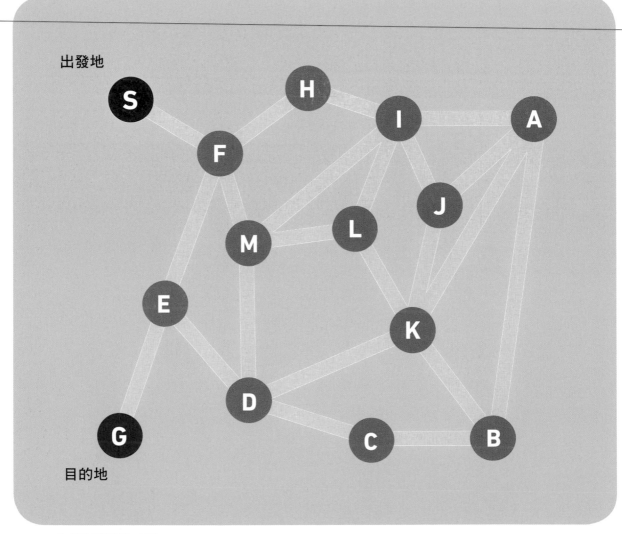

▶ 答案請看第68頁

第34題

如何經過所有的小鎮？

這道迷宮謎題是依據美國著名的謎題作家洛伊（1841～1911）所創作的謎題改編而成的。

以下地圖所示為連結各地小鎮的道路。圖中文字符號為各個小鎮鎮名的首字母。

想要從左上方的出發地 G 前往右下方的目的地 N，但是地圖上所有的小鎮都必須經過，應該怎麼走才好呢？相同的道路和小鎮都只能走過一次。滿足這項條件的正確路線只有一種。

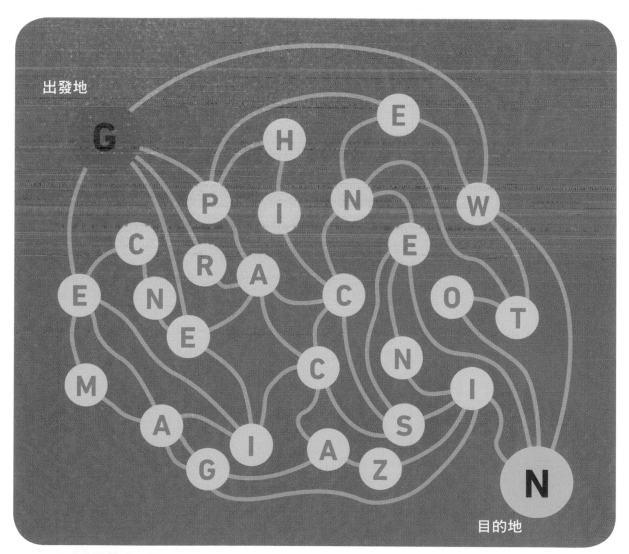

> 答案請看第69頁

解答 第33題

　　答案為下圖所示的路線，只有 1
種走法。首先，試著找出必定要經
過的道路。

　　第一步，找出來的道路是 S—F、
E—G。接著，H 和 C 都只有連結 2
條道路，所以 F—H、H—I、B—C、
C—D 也是必經的道路。這麼一來，

F—M、F—E 就被排除了，所以 D—
E 成為必經的道路，於是 M—D、D—
K 也被排除了。接下來，如果要通
過 M，必須走 I—M、M—L，所以 I—
A、I—J、I—L 都不能走。最後，就
成為圖中所示的路線。

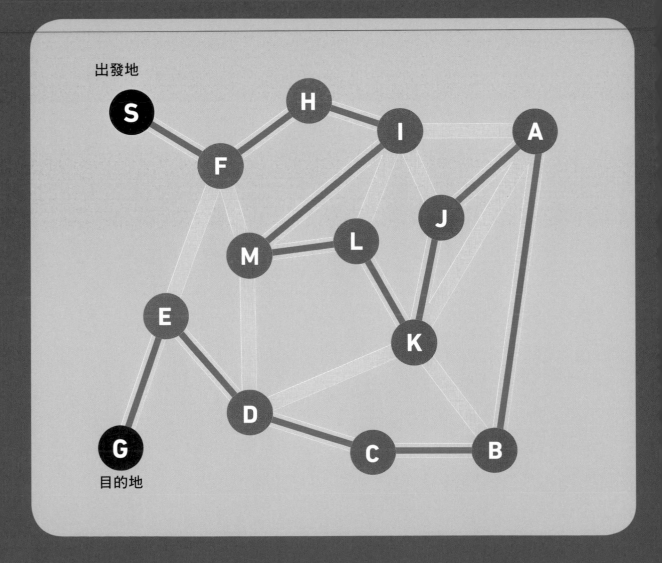

出發地

目的地

解答 第34題

　　依照第33題的解題方法，按部就班地耐心思考，就能逐步地找出這道題的答案。途中必須經過所有的小鎮，而且相同的道路和小鎮都只能走一次，這樣的路線只有下圖所示的這一種走法。順帶一提，把所有小鎮鎮名的首字母串連起來，會成為「GRAPHIC SCIENCE MAGAZINE NEWTON」。

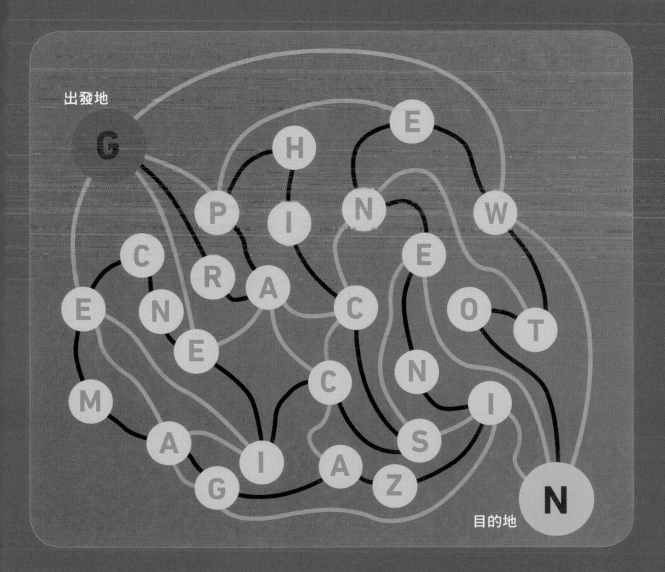

出發地

目的地

第35題

如何「6次」就把車子從狹窄的停車場開出來？

有一輛紅色車子，想從狹窄的停車場裡面開出來。但是，前往出口的道路被另一輛車子擋住了。如果要移開這輛車子，又必須先移動其他車子……。這類條件的謎題稱為「尖峰時刻」（Rush Hour）。

每一輛車子都只能前後移動，不能左右移動。從能夠移動的車子開始，逐輛移動，看看能不能讓紅色車子開出停車場。

把任何一輛車往前或往後，無論移動幾格，都算「1次」。試試看，能不能以最少的次數，亦即移動 6 次就讓紅色車子從出口離開停車場。

最少次數：6 次　　Lixy 繪製

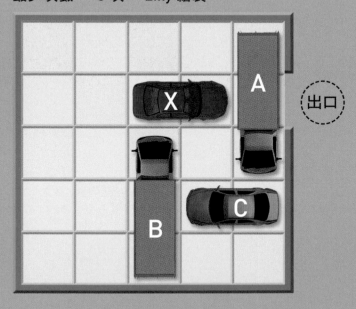

❯ 答案請看第72頁

第36題

如何「10次」就把車子從狹窄的停車場開出來？

　　讓我們再來挑戰另一道「尖峰時刻」的謎題。

　　這回，有4輛灰車妨礙了紅車X開出停車場。試試看，能不能以最少的次數，亦即移動10次就讓紅車從出口離開停車場。

　　如果光憑想像有困難的話，可拿紙張來製作車子模型，實際在桌面上移動，會有助於解題。

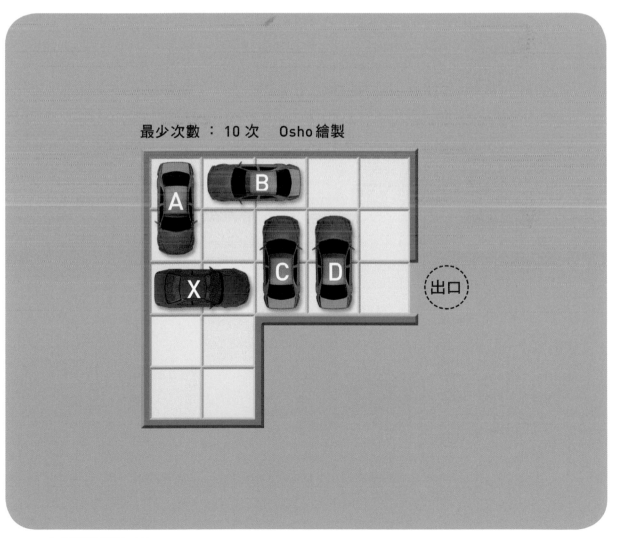

最少次數： 10 次　　Osho 繪製

▶ 答案請看第73頁

解答 第35題

讓紅色車子 X 從出口離開停車場的
方法，如下所述。
1. 把紅色車子 X 往左移 2 格。
2. 把 B 往上移 2 格。
3. 把 C 往左移 3 格。
4. 把 B 往下移 2 格。

5. 把 A 往下移 2 格。
6. 把紅色車子 X 往右移 4 格。
　依照這個方法，只要 6 次，就能讓
紅色車子 X 從出口離開停車場。

6次
1. X ←←
2. B ↑↑
3. C ←←←
4. B ↓↓
5. A ↓↓
6. X →→→→

原來的情形

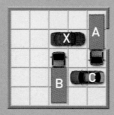

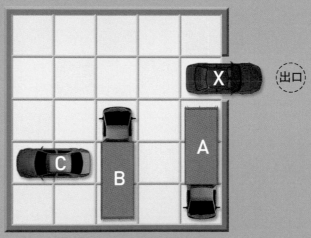

紅車即將開出停車場的最後情形

解答 第36題

只要移動 10 次就能讓紅車 X 從出口離開停車場，移動方法如下所述。

1. 把 B 往右移 2 格。
2. 把 C 往上移 1 格。
3. 把紅車 X 往右移 1 格。
4. 把 A 往下移 3 格。
5. 把紅車 X 往左移 1 格。
6. 把 C 往下移 1 格。
7. 把 B 往左移 3 格。
8. 把 C 往上移 1 格。
9. 把 D 往上移 1 格。
10. 把紅車 X 往右移 3 格。

10次

1. B →→
2. C ↑
3. X →
4. A ↓↓↓
5. X ←
6. C ↓
7. B ←←←
8. C ↑
9. D ↑
10. X →→→

原來的情形

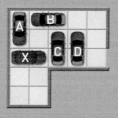

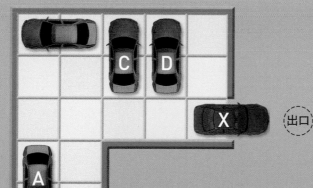

紅車即將開出停車場的最後情形

第37題

冠軍賽採行「巴戰」公平嗎？

　　日本的相撲比賽，到了千秋樂（最後一天），如果有多名力士（參賽者）的獲勝場數相同，則這些力士必須進行冠軍爭奪賽。如果是有 3 名力士的獲勝場數相同，則進行「巴戰」。在巴戰中，首先由 A 力士和 B 力士對決，勝者再與 C 力士對決。如果第一戰的勝者（A 或 B）連勝，則成為冠軍。如果 C 勝，則再與第一戰的敗者（A 或 B）對決。也就是說，誰能連勝兩場，就成為冠軍。

　　總而言之，只要連勝即可，這項條件對 3 名力士都相同。但是，這樣的機制是否公平呢？在這裡，假設 3 名力士的實力完全相同，而且不考慮疲勞等因素的影響。

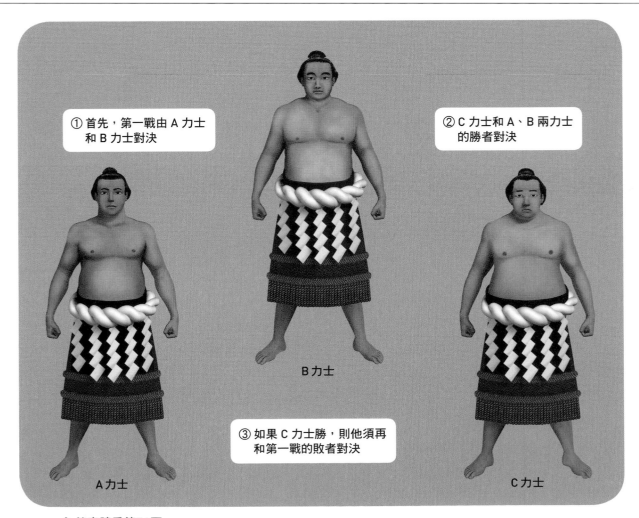

① 首先，第一戰由 A 力士和 B 力士對決

② C 力士和 A、B 兩力士的勝者對決

③ 如果 C 力士勝，則他須再和第一戰的敗者對決

A力士

B力士

C力士

▶ 答案請看第76頁

第38題

圍棋決定先後手的方法公平嗎？

在圍棋對弈中，先手執黑子，後手執白子。由於一般認為先手比較有利，所以當雙方的實力有差距時，由實力較強的人為後手，亦即執白子。但是，當雙方的實力不相上下時，則採用「猜子」的方法決定先後。

所謂的猜子，是由任一方抓取適當數量的白子，握在手中不讓對方看見，由對方猜握著的白子數為奇數或偶數。若猜對，即為先手；若猜錯，則為後手。

乍看之下，這個方法看似十分公平，但白子數為偶數或奇數的機率真的相同嗎？

▶ 答案請看第77頁

解答 第37題

　　在數學上，不能說是公平。設 3 名力士為 A、B、C，第一戰為 A 和 B 對決。這個時候，即使 A 勝 B，B 仍然保有奪冠的機會。因為只要第 2 戰為 C 勝 A，且第 3 戰為 B 勝 C，則 3 人各勝一戰，必須繼續比賽，直到有人連勝兩戰成為冠軍。如果第 1 戰是 B 勝 A，則 A 也是這樣的情況。但是，如果第 2 戰為 C 落敗了，則對手即成為冠軍（第 1 戰和第 2 戰連勝），所以 C 在這個狀況下絕對沒有成為冠軍的可能性。

　　因此，採行巴戰決定冠軍的方式，對於第 1 戰對決的 A 力士和 B 力士比較有利，對於第 1 戰休兵的 C 力士比較不利。如果計算各自的奪冠機率，則第 1 戰對決的 2 名力士奪冠機率都是 $\frac{5}{14}$，而第 1 戰休兵的 C 力士則為 $\frac{4}{14}$，比起第 1 戰對決的 2 名力士，少了 $\frac{1}{14}$ 的機率。

　　不過，這是假設 3 人的實力不相上下，而且不受疲勞等因素影響的情況下，所計算的機率。實際的冠軍賽並不能全然依機率而論斷。

計算方法

　　假設第 1 戰由 A 和 B 對決，且 A 勝。這個時候，A 奪冠的機率為 P_A，B 奪冠的機率為 P_B，C 奪冠的機率為 P_C。

　　第 1 戰獲勝的 A，第 2 戰與 C 對決，若 A 獲勝則成為冠軍，若 A 落敗則與第 1 戰落敗的 B 處於相同的地位。任何一種情況的機率都是 $\frac{1}{2}$，所以成立以下的式子。

$$P_A = \frac{1}{2} + \frac{1}{2} \times P_B \cdots\cdots ①$$

　　另一方面，C 與 A 進行第 2 戰，若 C 獲勝則與第 1 戰獲勝的 A 處於相同的地位，若 C 落敗則由 A 奪得冠軍，所以在落敗的情況下沒有奪冠的可能性。任何一種情況的機率都是 $\frac{1}{2}$，所以成立以下式子。

$$P_C = \frac{1}{2} \times P_A \cdots\cdots ②$$

　　再來，若第 2 戰為 C 勝 A（機率 $\frac{1}{2}$），則第 1 戰落敗的 B 與 C 進行第 3 戰，若 B 獲勝（機率 $\frac{1}{2}$）則與第 1 戰獲勝的 A 處於相同的地位。所以成立下列的式子。

$$P_B = \frac{1}{2} \times \frac{1}{2} \times P_A = \frac{1}{4} \times P_A \cdots\cdots ③$$

　　聯立①～③，可解得以下的答案。

$$P_A = \frac{4}{7}, \ P_B = \frac{1}{7}, \ P_C = \frac{2}{7} = \frac{4}{14}$$

C 奪冠的機率就是這裡所求得的 P_C。

　　但是，原本 A 和 B 奪冠的機率相等，所以他們成為冠軍的機率分別是

$$\left(1 - \frac{4}{14}\right) \div 2 = \frac{5}{14}。$$

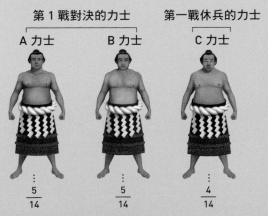

第 1 戰對決的力士		第一戰休兵的力士
A 力士	B 力士	C 力士
⋮	⋮	⋮
$\frac{5}{14}$	$\frac{5}{14}$	$\frac{4}{14}$

奪冠的機率為……

解答 第38題

　「奇數」的機率稍微會高於「偶數」的機率。

　首先，假設白子的個數只有4個。抓取其中1個時，選擇的方法有4種，抓取其中3個時，選擇的方法也有4種，所以抓取奇數個的選擇方法總共有8種。

　另一方面，抓取其中2個，選擇的方法有6種，抓取全部4個，選擇的方法有1種，所以抓取偶數個的選擇方法總共有7種。也就是說，抓取奇數的機率為 $\frac{8}{15}$＝約53.3%，抓取偶數的機率為 $\frac{7}{15}$＝約46.7%，奇數的機率稍微高一點。

　假設棋子的總數為n個，則抓取奇數個的機率為 $\frac{2^{n-1}}{2^n-1}$，抓取偶數個的機率為 $\frac{2^{n-1}-1}{2^n-1}$。隨著棋子的總數越來越多，兩者的差異越來越小，但絕對不會一樣。因此，如果想取得先手，則猜抓取的個數為「奇數」會稍微比較有利。

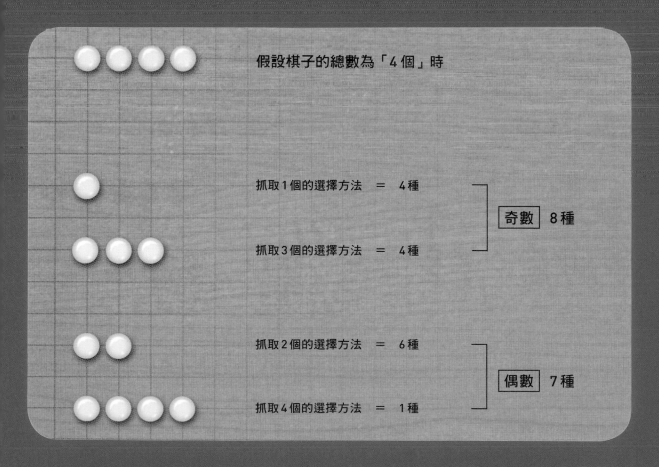

假設棋子的總數為「4個」時

抓取1個的選擇方法　＝　4種

抓取3個的選擇方法　＝　4種

奇數 8種

抓取2個的選擇方法　＝　6種

抓取4個的選擇方法　＝　1種

偶數 7種

至此總共38道的「數學謎題」即告一段落。你對這些謎題的評價如何？

有一些謎題「兩三下就解決了」，也有一些謎題「實在搞不懂，乾脆翻答案比較快」。是不是這樣呢？

靈光乍現，一下子就解出來了，那種痛快的心情真是言語難以形容。不過，始終解不出來，翻看答案之後，才發現「原來如此」，這種恍然大悟的感受，也是快事一樁吧！

在讀完這本書之後，應該也紮紮實實地把數學的意識培養起來了。想不想以此書為契機，進一步探索奧妙的數學世界呢？

【 少年伽利略 09 】

數學謎題
書中謎題你能破解幾道呢？

作者／日本Newton Press
執行副總編輯／陳育仁
編輯顧問／吳家恆
翻譯／黃經良
編輯／林庭安
商標設計／吉松薛爾
發行人／周元白
出版者／人人出版股份有限公司
地址／231028 新北市新店區寶橋路235巷6弄6號7樓
電話／（02）2918-3366（代表號）
傳真／（02）2914-0000
網址／www.jjp.com.tw
郵政劃撥帳號／16402311 人人出版股份有限公司
製版印刷／長城製版印刷股份有限公司
電話／（02）2918-3366（代表號）
經銷商／聯合發行股份有限公司
電話／（02）2917-8022
第一版第一刷／2021年7月
定價／新台幣250元
　　　　港幣83元

國家圖書館出版品預行編目（CIP）資料

數學謎題：書中謎題你能破解幾道呢？
日本Newton Press作；
黃經良翻譯. -- 第一版. -- 新北市：人人, 2021.07
面；公分. —（少年伽利略；9）
譯自：すうがくパズル：あなたは何問,解けますか?
ISBN 978-986-461-249-9（平裝）

1.數學遊戲

997.6　　　　　　　　　　　110008317

Staff

Editorial Management	木村直之
Art Direction	米倉英弘（細山田デザイン事務所）
Cover Design	米倉英弘, 川口 匠（細山田デザイン事務所）
Editorial Staff	中村真哉

Illustration

2～69	Newton Press
70～73	Newton Press, 吉増麻里子
74～76	富﨑NORI
77	Newton Press